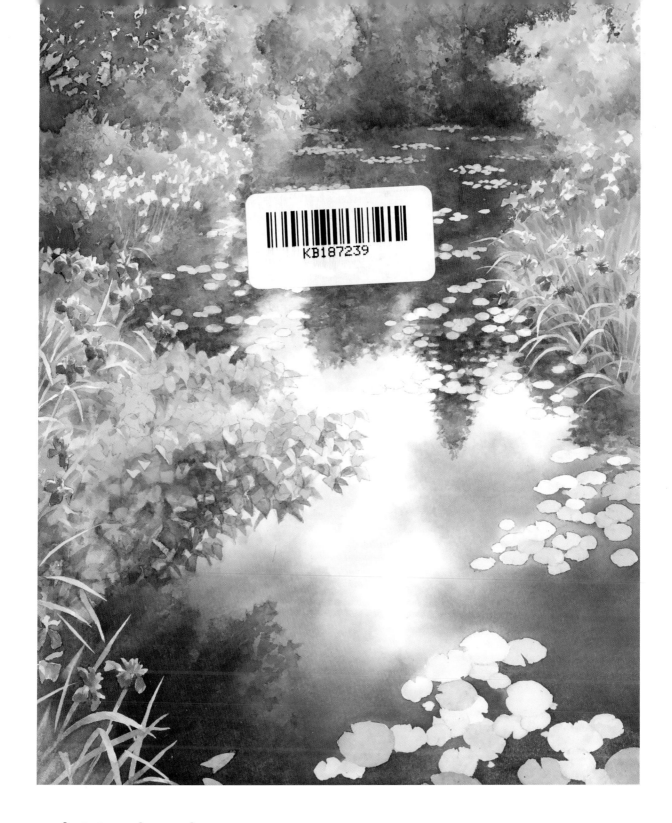

식물이 있는
풍경 수채화 수업

투명 수채화로 그리는
아름다운 자연

하늘을 향해 가지를 쭉쭉 뻗은 숲의 나무들, 수초와 연꽃이 떠있는 반투명한 연못, 자세히 살펴보면 작은 꽃이 곳곳에 피어 있는 들판 등. 이렇게 아름다운 풍경을 투명수채화로 표현하려면 어떻게 해야 할까요? 덧칠로 복잡한 표현을 나타내고 마스킹 작업을 반복해 깊은 풀숲을 만들거나, 가끔씩 물을 칠해 색이 번지게 해서 부드러운 나뭇잎을 표현하기도 합니다. 가끔 실수를 할 때도 있지만 이런 시행착오를 겪을 때가 제일 알찬 시간인 것 같습니다.

투명 수채화는 다양한 기법을 즐길 수 있지만 투명한 특성 때문에 도중에 실수하면 수정하기 어렵습니다. 지저분하지 않게 발색 좋은 그림으로 완성하려면 계획을 잘 짜서 채색해 나가는 것이 중요합니다.

이 책에서는 초심자도 순서대로 천천히 그릴 수 있도록, 색 혼합이나 덧칠하는 순서를 알기 쉽게 설명하고 있습니다.

Part 1에서는 풍경화를 그릴 때에 근경, 중경, 원경으로 나누어 식물의 다양한 표현 방법을 알려주고 Part 2에서는 응용 방법을 제시하여 작품을 완성할 수 있도록 하였습니다. 그리고 끝부분에는 책 속 수채화의 밑그림이 첨부되어 있습니다.

수채화 그리는 재미가 더욱 깊어져, 여러분의 작업에 도움이 되었으면 좋겠습니다.

호시노 유우

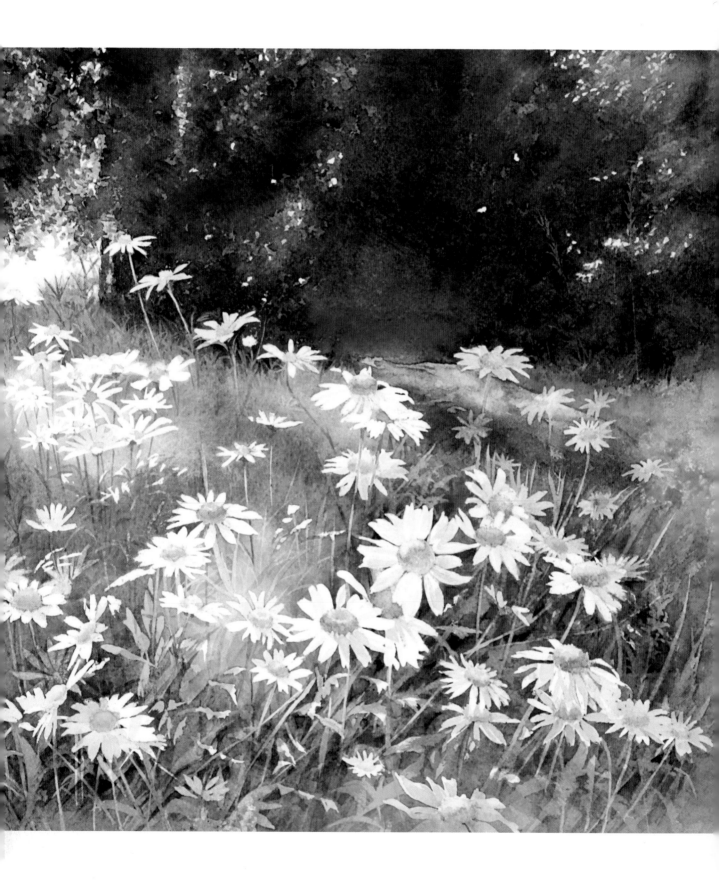

Preview

근경 24

나무

빛을 받아 반짝이는 나뭇잎
24

풀

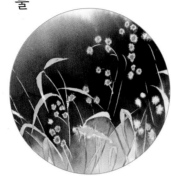

역광 배경의 마른 풀
26

무성하게 우거진 들풀
28

꽃

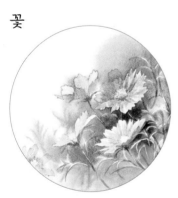

코스모스
30

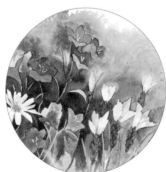

작은 꽃과 국화
32

그 밖의 작품
자작나무 잎, 울타리를 타고 자란 장미
아스트란티아, 붉은토끼풀
블랙벨, 델피늄
36

중경

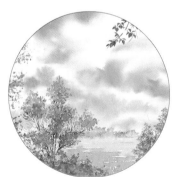
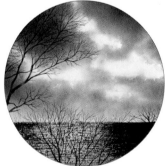
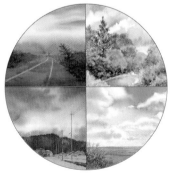

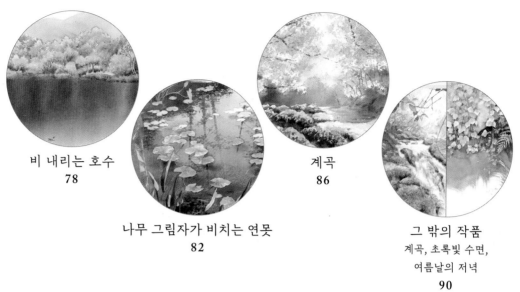
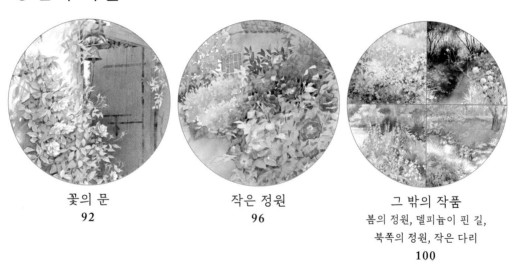
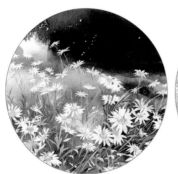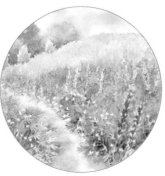

Contents

part 1 근경, 중경, 원경 포착하기 ────────

part 2 풍경 그리기 ——

기본도구

투명수채화를 그릴 때에 필요한
기본 도구를 소개합니다.

면상필

동양화를 그릴 때
사용하는 세필 붓.
붓끝이 가늘어서 세
밀한 묘사를 할 때
편리합니다.

둥근붓

힘을 조절하면 선을 가
늘게 그리거나 굵게 그
리는 등의 강약을 주어
표현할 수 있습니다.

백붓

종이에 물을 먹이거
나 넓은 면을 칠할 때
에 사용합니다.

돈모(돼지털) 붓

돼지털은 뻣뻣하기 때문에 드라이
브러쉬(갈필)(13쪽 참고)나 칠했던
물감을 제거하고 싶을 때, 가위로
붓끝을 잘라서 사용합니다.

나일론 붓

탄성이 있어서 물을
끌어당기거나 마스킹
액을 칠할 때에 편리
합니다.

연필

밑그림을 그릴 때에도
물론이거니와 채색할
때에도 사용합니다.

플라스틱 지우개

밑그림 등을 깔끔하게 지우고 싶을 때
사용합니다. 뾰족한 모서리 부분으로
세세한 부분을 지울 수 있습니다.

떡 지우개

밑그림을 연하게 지우고 싶을 때에
사용합니다. 점토처럼 부드럽기 때문
에 종이가 잘 상하지 않습니다.

마스킹 도구

마스킹액, 마스킹 테이프, 비누는
마스킹(12쪽 참고)을 할 때에 사용
합니다.

분무기

마른 물감을 풀어주거나 웨트 인 웨
트(12쪽 참고)와 바림을 하고 싶을 때
에 사용합니다. 큰 분무기는 넓은 범
위에 뿌리거나 균등하게 물을 뿌리고
싶을 때에 쓰고, 작은 분무기는 좁은
범위와 바림하는 방향을 조절하고 싶
을 때에 쓰는 것을 추천합니다.

물감

수채화물감. 이 책에서는 오른쪽 사진의 26색을 사용해 그립니다. 물감의 메이커는 이미다졸론 레몬과 세룰리안 블루는 홀베인, 그 외에는 윈저 앤 뉴턴입니다.

팔레트

철제, 알루미늄제, 플라스틱제 등이 있습니다. 초보자에게는 싸고 가벼운 플라스틱 팔레트를 추천합니다.

접시형 팔레트

팔레트 외에도 꽃모양 팔레트나 작은 접시가 있으면 물감에 물을 많이 타서 개거나 여러 가지 색을 혼합할 때에 편리합니다.

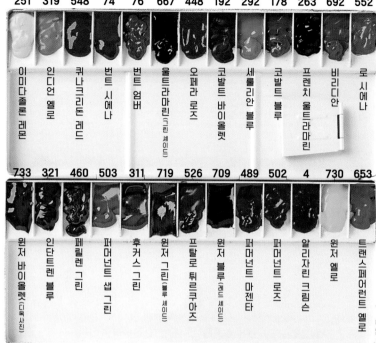

251	319	548	74	76	667	448	192	292	178	263	692	552
이미다졸론 레몬	인디언 옐로	퀴나크리돈 레드	번트 시에나	번트 엄버	울트라마린(그린 셰이드)	오페라 로즈	코발트 바이올렛	세룰리안 블루	코발트 블루	프렌치 울트라마린	비리디안	로 시에나

733	321	460	503	311	719	526	709	489	502	4	730	653
윈저 바이올렛(더욱 사진)	인단트렌 블루	페릴렌 그린	퍼머넌트 샙 그린	후커스 그린	윈저 그린(블루 셰이드)	프탈로 튀르쿠아즈	윈저 블루(레드 셰이드)	퍼머넌트 마젠타	퍼머넌트 로즈	알리자린 크림슨	윈저 옐로	트랜스페어런트 옐로

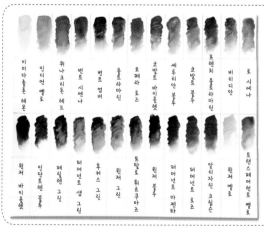

발색 테스트지 만들기

팔레트에 짜둔 물감 색과 실제 종이에 칠해서 말랐을 때의 색은 다릅니다. 발색 테스트지에 색을 미리 칠해보면 실제 채색한 색의 느낌을 알 수 있어 좋습니다.

그 밖의 도구들

G펜

마스킹액을 가늘게 칠하고 싶을 때엔 G펜을 사용하는 것이 좋습니다. 붓보다 세밀하게 작업할 수 있어 그리기 쉽습니다.

물통

붓을 닦기 위한 물통. 칸막이가 되어 있는 것이나, 양동이, 컵 등 뭐든지 괜찮아요. 여러 개 준비해두었다가 물이 더러워지면 바꿔가며 사용하세요.

커터 칼

연필 깎을 때와 그림을 긁듯이 깎아 내거나 하이라이트를 넣을 경우에 사용합니다.

드라이기

번짐을 멈추고 싶을 때 등 서둘러 그림을 말리고 싶을 때에 편리합니다.

요리용 랩

물감을 칠하고 싶지 않은 부분을 보호하거나 물감을 묻혀서 스탬핑(13쪽 참고)을 할 때 사용합니다.

휴지

물감을 닦아내거나 바림질을 할 때에 사용합니다. 갑 티슈를 준비해서 두면 사용하기 쉽습니다.

주요 기법

이 책에서 자주 사용하는 수채화 기법입니다.
연습해보세요.

웨트 인 웨트

투명수채화에서 자주 사용하는 기본 기법입니다. 먼저 물(또는 묽은 물감)을 칠하고 마르기 전에 물감을 칠합니다. 처음 칠한 물에 물감이 번지면서 스며나가는 느낌이 납니다.

1 물을 많이 넣어 묽게 만든 물감을 칠한다.

2 1의 칠이 채 마르기 전에 재빨리 다른 색을 칠해 번지게 한다.

3 또 다른 색을 칠해 번지게 한다.

4 불필요한 물감은 휴지로 빨아들인다.

5 전체를 완전히 말린다.

마스킹

색을 칠하고 싶지 않은 부분을 마스킹액이나 테이프로 보호한 후, 그 위에 물감을 칠합니다.

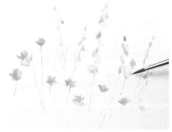

1 붓털에 마스킹액이 달라붙지 않도록 붓에 비누를 미리 칠해둔다.

2 색을 칠하고 싶지 않은 부분에 마스킹액을 칠한다.

3 배경에 색을 칠한다. 전체가 다 마르면 마스킹액을 벗겨내고 디테일에 색을 넣는다.

그리자유

그늘진 부분을 먼저 밑칠을 한 후에 선명한 색을 덧칠하는 기법. 투명한 느낌이 나면서도 입체감이나 복잡한 색을 표현할 수 있습니다.

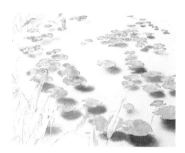 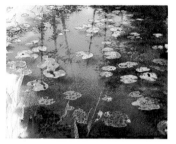

1 연잎의 그림자를 회색으로 밑칠 한다.

2 나뭇가지와 나뭇잎 그림자는 갈색으로 밑칠 한다.

3 전체 칠이 완전히 마르면 1, 2의 칠이 번지지 않도록 조심스럽게 붓질해서 물의 색을 위에서부터 칠한다.

드라이 브러쉬(갈필)

물을 그다지 사용하지 않는 기법. 휴지로 붓의 물기를 빨아들여 제거한 다음, 종이에 붓을 스치는 듯이 색을 칠합니다.

1 붓에 물감을 묻힌 다음, 붓의 수분을 휴지로 제거한다.

2 붓을 종이에 스치는 듯이 그린다. 이 그림에서는 나뭇결 질감을 표현하고 있다.

3 스치는 방법이나 붓의 물기에 변화를 주는 방법으로 그려나간다.

스패터링

붓이나 칫솔에 물감을 묻혀 손가락으로 붓털이나 칫솔모를 튀깁니다. 불규칙하게 점무늬를 표현할 수 있습니다.

칫솔에 물감을 묻혀 손가락으로 튀긴다.

스탬핑

구긴 종이나 랩에 물감을 묻혀 도장을 찍는 방법입니다. 손으로 그리는 것보다 불규칙한 모양을 나타낼 수 있습니다.

구겨 쥔 랩에 물감을 묻혀 도장 찍듯이 눌러서 잎을 표현한다.

종이 스트레칭하기

물을 듬뿍 사용해서 그리는 투명수채화. 물감을 덧칠해나가면 수분 때문에 종이가 웁니다. 스트레칭이란 종이를 물에 적셔 판자에 붙여서 종이가 울지 않게 만드는 방법입니다.

준비해두세요

종이테이프를 종이 크기보다 약간 길게(2cm 정도) 세로방향으로 2줄, 가로방향으로 2줄을 잘라낸다.

1 젖은 수건으로 판자를 닦는다.

POINT 특히 막 사온 판자에서 색이 나와 종이를 더럽힐 수도 있기 때문이다. 판자는 두께 4mm짜리 합판을 사용한다.

2 종이의 겉면을 알 수 있도록 표시를 해둔다.

POINT 종이에 따라 안팎을 알기 어려운 것도 있기 때문이다.

3 빽붓으로 가로세로와 사선으로 물을 칠한다. 종이가 구겨지지 않게 안쪽에서 바깥쪽으로 빽붓을 움직인다.

종이의 가장자리가 둥글게 말릴 정도면 종이가 아직 충분히 물을 먹지 않은 것이다. 종이 끝이 평평해질 때까지 계속해서 물을 칠한다.

4 판자 위에 종이를 얹는다.

5 안에서 바깥으로 방사선 상으로 손으로 잡아 누르듯이 잘 편다.

6 빽붓으로 길이가 긴 테이프에 물을 칠한다.

POINT 빽붓을 테이블에 붙여 고정시키고 왼손으로 테이프를 뽑아내면 칠하기 쉽다.

7 6에서 물을 칠한 테이프를 붙여서 판자에 종이를 고정한다.

POINT 길이가 긴 변부터 붙인다.

8 반대쪽을 향해 손으로 종이를 펴서 또 하나의 긴 변도 판자에 붙인다.

9 나머지 두 변도 6~8번과 같은 순서로 붙인다. 휴지나 수건으로 눌러서 완전히 밀착시켜 들뜬 곳이 없도록 한다. 스트레칭한 종이의 수분이 완전히 마른 후에 본격적으로 그림 작업을 들어가도록 한다.

이 책에서 사용하는 혼색

이 책의 풍경화에서 자주 사용한 혼색과 추천할만한 혼색을 소개하겠습니다.
어떤 색들을 얼마나 섞으면 어떤 색이 되는지 여러 가지 시험해보세요.

녹색 식물을 그릴 때 가장 많이 쓰는 색

산뜻하고 선명한 녹색

빛이 비치는 근경의 식물이나 연하게 해서 원경 등에서 사용

1
퍼머넌트 샙 그린
+
이미다졸론 레몬

2
후커스 그린
+
트랜스페어런트
옐로

3
퍼머넌트 샙 그린

산뜻하고 차분한 녹색

원경의 나무나 숲에 사용

4
윈저 블루
+
트랜스페어런트 옐로
+
알라자린 크림슨

5
울트라마린
+
트랜스페어런트 옐로
+
알라자린 크림슨

깊이 있는 녹색

근경의 식물에 사용

6
트랜스페어런트 옐로
+
세룰리안 블루

7
6
+
오페라 로즈 약간

8
트랜스페어런트 옐로
+
코발트 블루

9
8
+
오페라 로즈 약간

10
트랜스페어런트 옐로
+
프렌치 울트라마린

11
10
+
오페라 로즈 약간

무거운 느낌이 드는 어두운 녹색

근경에 있는 식물의 어두운 부분에 사용

12
퍼머넌트 샙 그린
+
프렌치 울트라마린
+
알라자린 크림슨 약간

갈색 또는 회색 나무줄기, 땅, 건물 등에 사용

13
비리디안
+
퍼머넌트 마젠타

14
프렌치 울트라마린
+
번트 엄버

15
페릴렌 그린
+
코발트 바이올렛

16
인단트렌 블루
+
번트 엄버

17
퀴나트리돈 레드
+
비리디안

물색 원경의 나무나 산, 하늘, 물에 사용

18
윈저 블루
+
트랜스페어런트 옐로
+
알리자린 크림슨 약간

19
프탈로 튀르쿠아즈
+
퀴나크리돈 레드 약간

20
프렌치 울트라마린
+
인디안 옐로 약간

21
코발트 블루
+
번트 시에나 약간

자주색~보라색

꽃, 하늘, 마른 풀에 사용

22
프렌치 울트라마린
+
오페라 로즈

23
프탈로 블루
+
오페라 로즈

24
오페라 로즈
+
트랜스페어런트 옐로

물감 준비하기

1 팔레트에 사용할 물감을 짜놓고 말린다.

2 그림 그리기 전, 굳어 있는 물감에 분무기로 물을 뿌려서 부드럽게 만든다.

3 나일론 붓 같은 뻣뻣한 붓으로 물감을 저어서 풀어준다.

4 그리기 전에 색을 준비해둔다. 물감을 물로 풀어서 많이 만들어둔다. 혼색은 섞어 놓는다.

밑그림 전사하기

밑그림은 원래는 스스로 구도를 잡아 연필로 그리는 것이지만, 우선 채색 연습부터 하고 싶거나 이 책의 작품을 그려보고 싶고 반복해 연습을 해보고 싶은 분들을 위해 주요 작품의 밑그림을 114쪽에 수록해 두었습니다. 확대해 복사하여 전사해보세요. 3가지 방법을 소개합니다. 상황에 따라 다르게 그리다 보면 다양한 기법을 발견할 수 있습니다. 반복해서 연습해보세요.

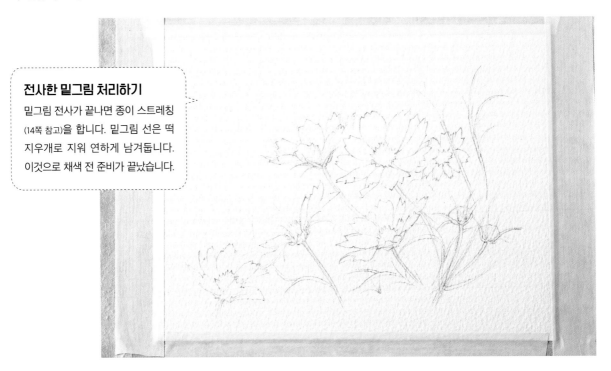

> **전사한 밑그림 처리하기**
> 밑그림 전사가 끝나면 종이 스트레칭(14쪽 참고)을 합니다. 밑그림 선은 떡지우개로 지워 연하게 남겨둡니다. 이것으로 채색 전 준비가 끝났습니다.

투과하기① 라이트박스 사용하기

그림을 복사(전사)하기 위한 전용도구인 라이트박스는 판매되는 것도 있지만 간단하게 직접 만들어 쓸 수도 있습니다.

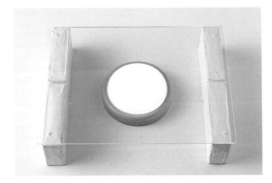

1 버튼형 조명 등 납작한 조명을 놓고 책이나 상자 등으로 좌우에 기둥을 만든 다음, 그 위에 투명 아크릴판을 얹는다.

POINT 조명은 마트나 생활용품점에서 구입할 수 있다. 아크릴 판은 액자 판을 이용하면 편리하다.

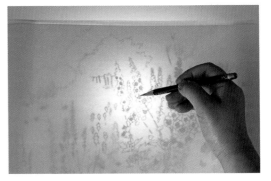

2 조명을 켠다. 아크릴판 위에 밑그림, 그 위에 종이를 겹친 다음, 심을 뾰족하게 깎은 연필로 밑그림을 본떠 그린다.

POINT 연필은 HB나 B를 사용하고 심을 뾰족하게 깎아 사용한다.

투과하기② 창문 유리 사용하기하기

자연광을 사용해서 투과시키는 방법입니다. 해가 떠 있는 시간에 이 방법으로 전사해보세요.

1 창문 유리에 밑그림, 종이 순으로 겹친다.

2 심을 뾰족하게 깎은 연필로 밑그림을 본떠 그린다.

카본지 만들기

판매되는 카본지(먹지)는 너무 진하기 때문에 연필로 직접 카본지를 만들어보겠습니다.

1 4B 이상의 진한 연필로 전사지를 먹칠해서 카본지를 만든다. 휴지로 비벼서 연필가루를 정착시킨다.

2 종이, 카본지 한 장, 밑그림 순으로 겹쳐 얹는다.

3 컬러 볼펜으로 밑그림을 본뜬다.

POINT 컬러 펜을 사용하면 빼먹는 부분 없이 본을 뜰 수 있어 편리하다.

4 가끔씩 뒤적여서 그림이 잘 전사되고 있는지 확인한다.

밑그림 그리기

구도를 정하고 나면 위치관계나 대략적인 형태부터 그려나갑니다.

1 구도가 정해지면 균형을 보면서 대충 위치선(모티브의 위치를 결정할 때의 기준선)을 잡는다. 연필 위쪽을 느슨하게 잡고 손목의 스냅을 이용해 대략적으로 그린다.

2 전체를 확인하면서 모티브의 기울기나 움직임 등을 포착한다. 아직 위치선을 그리는 단계이므로 선 몇 가닥만 그어도 좋다. 큰 형태를 잡아간다.

3 꽃이나 배경에 있는 것 등 단순한 형태로 그려나간다. 형태가 정해지면 조금씩 디테일도 그린다.

4 위치선을 다 그렸으면 연필을 짧게 잡고 실선(실제 밑그림의 선)을 그린다.

5 복잡한 형태를 그린다.

6 밑그림이 완성되면 반죽 지우개로 연하게 지운다.

part 1 근경 , 중경 , 원경 잡기

풍경화를 그릴 때, 어디를 어떤 표현으로 그려할지 고민되나요 ? 이번 파트에
서는 우선은 근경과 중경 , 원경으로 나누어 포인트를 소개하겠습니다 . 어디를
조심해야 할지 확인해가며 그려봅시다 .

근경 , 중경 , 원경이란 ?

풍경화에서 공간의 넓음을 느낄 수 있게 하려면 가까운 곳과 먼 곳을 확실히 나눠 그려주는 것이 중요합니다. 이 책에서는 원근감을 나타내는 표현 방법을 근경, 중경, 원경으로 나누어 설명하겠습니다.

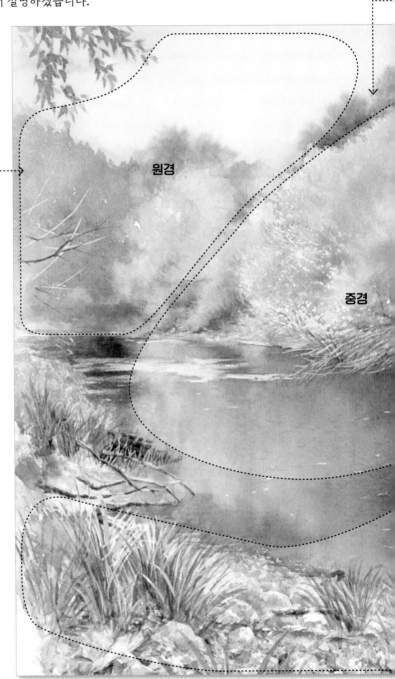

원경

멀리 있는 부분. 이번에는 웨트 인 웨트로 형태를 바림질해서 그렸습니다. 색은 혼색해서 탁한 색이 되었습니다. 색의 진하기도 근경이나 중경보다 연하게 하는 경우가 많습니다.

이 책에서는 알기 쉽게 근경, 중경, 원경으로 분류하고 있지만, 그림에 따라서는 근경이지만 흐릿하거나 중경에 초점을 맞추는 등, 표현이 다양합니다. 반드시 근경에 초점을 맞춰 그려야 하는 것은 아니고 중경이나 원경에 있는 모티브를 주요하게 다루는 일도 많습니다. 이 책에서도 이런 작품을 파트 2에서 소개합니다. 기본을 파악한 후에 자유롭게 응용해봅시다.

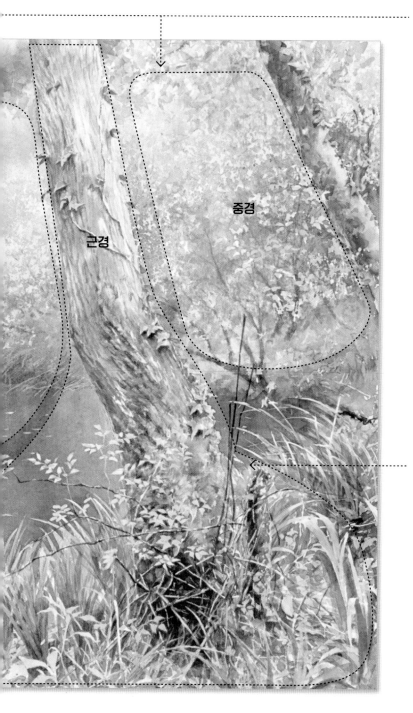

중경

근경과 원경의 중간에 있는 부분. 마스킹액으로 스탬핑을 하거나 물을 뿌린 다음에 색을 칠하는 방법으로 그리는 것으로 근경보다 디테일을 너무 세세하게 잡지 말고 부드럽게 표현합니다.

근경

가장 앞에 있는 부분. 이 그림에서는 나무의 뿌리입니다. 이 작품에서는 이 나무뿌리에 초점을 맞추어 주요 요소로 그리고 있습니다. 나무껍질이나 이끼, 담쟁이덩굴, 잡초 등 질감이나 입체감을 느낄 수 있도록 자세하게 표현했습니다.

나무

빛을 받아 반짝이는
나뭇잎

근경 묘사에서는 대비감을 더해 채
도를 올리는 것이 포인트입니다. 근
경 중에서도 맨 앞의 색이 제일 진
하고 안쪽으로 갈수록 연하게 해서
원근감을 나타냅니다.

▶ 밑그림 114쪽

잎의 그림자 색

A
- 울트라마린
- 퍼머넌트 샙 그린
- 알리자린 크림슨 약간

배경
- 트랜스페어런트 옐로
- 윈저 블루
- 퍼머넌트 샙 그린

밝은 잎

B
- 퍼머넌트 샙 그린
- 알리자린 크림슨 약간

C
- 이미다졸론 레몬
- 윈저 블루

* 그리기 전에 필요한 물감을 작은 접시와 팔
레트에 준비해서 물을 많이 더해 풀어두면 원
활합니다. 혼색도 미리 섞어 준비해두면 좋
아요(17쪽 참고).

채색 전 준비하기

1 밑그림을 준비한다. 빛이 비치는 부분에 붓과 G펜
(11쪽 참고)으로 마스킹액을 칠한다.

어두운 잎 칠하기

2 혼색 A 로 그림자가 드리워 어두운 잎을 그려 넣
는다.

- -
POINT 밑그림에는 없는 잎이므로 자유롭게 그린다.
붓 끝이 뭉친 붓으로 잎을 한 장씩 쓱쓱 그린다.

배경 칠하기

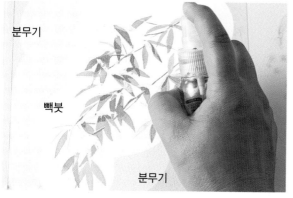

분무기

빽붓

분무기

3 마스킹액이 마르면 배경 부분에 **빽붓**으로 물을 칠한다. 군데군데 작은 분무기로 물을 뿌려 둔다.

POINT 분무기로 물을 뿌리면 배경의 경계가 흐릿해진 느낌이 난다.

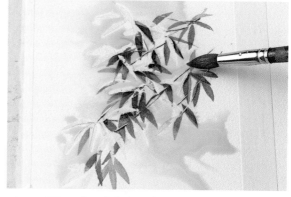

4 연한 트랜스페어런트 옐로를 칠한다.

POINT 3번에서 칠한 물이 마르기 전에 5번까지 빠르게 채색을 진행한다.

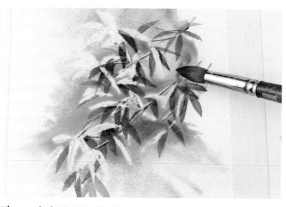

5 윈저 블루를 칠한다.

잎 칠하기

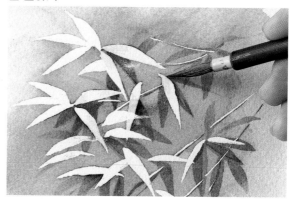

6 전체 칠이 완전히 마르면 손가락으로 살살 문질러서 마스킹을 벗겨낸다. 연한 윈저 블루의 진하기를 달리하며 빛이 비치는 잎을 칠한다.

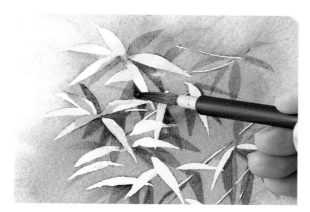

7 퍼머넌트 샙 그린의 진하기를 달리하며 칠한다.

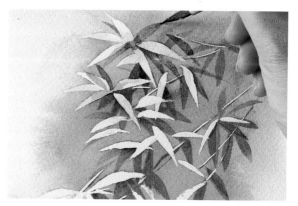

8 혼색 **B**로 밑그림에 없는 잎도 그린다. 혼색 **C**와 이제껏 썼던 색들이 덧칠해 전체를 다듬어 마무리한다.

풀

역광 배경의 마른 풀

풀의 종류나 디테일도 알 수 있도록 그려보세요.
풀과 잎, 이삭마다 마스킹액을 다르게 칠해야 합니다.

▶ 밑그림 115쪽

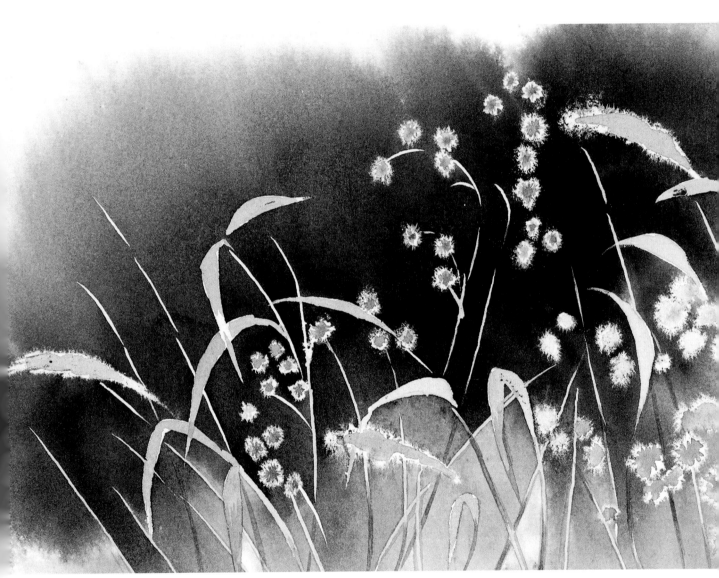

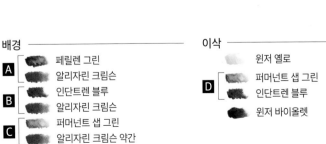

배경 ───────

A [페릴렌 그린
 알리자린 크림슨

B [인단트렌 블루
 알리자린 크림슨

C [퍼머넌트 샙 그린
 알리자린 크림슨 약간

이삭 ───────

 윈저 옐로

D [퍼머넌트 샙 그린
 인단트렌 블루

 윈저 바이올렛

풀 ───────

 퍼머넌트 샙 그린

* 그리기 전에 필요한 물감을 작은 접시와 팔
레트에 준비해서 물을 많이 더해 풀어두면 원
활합니다. 혼색도 미리 섞어 준비해두면 좋
아요(17쪽 참고).

채색 전 준비하기

물

1 밑그림을 준비한다. 잎에 마스킹액을 칠한다. 이삭에는 먼저 물을 바르고 마스킹액을 뚝뚝 떨어뜨린다.

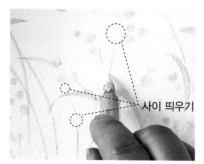

사이 띄우기

2 가는 줄기는 G펜으로 마스킹액을 칠한다.

POINT 배경의 물감이 퍼지기 쉽도록 줄기의 마스킹액은 군데군데 비워둔다.

배경 칠하기

3 마스킹액이 마르면, 빽붓으로 배경 전체에 물을 칠한다.

POINT 물이 마르기 전에 6번까지 빠르게 채색을 진행한다.

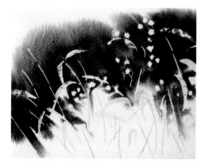

4 배경에 혼색 **A**를 칠한다.

POINT 종이를 기울여 색이 아름답게 번지도록 조정한다.

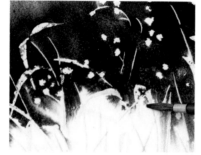

5 풀숲 가장자리에 혼색 **B**를 칠한다.

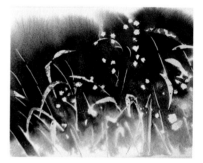

6 풀을 떠올리며 아랫부분에 혼색 **C**를 칠한다. 전체가 완전히 마르면 손가락으로 살살 문질러 마스킹을 벗겨낸다.

위쪽 이삭 칠하기

7 연한 윈저 옐로로 솜털을 그려 넣고, 중심에 혼색 **D**를 더한다.

풀 칠하기

8 연한 퍼머넌트 샙 그린을 잎에 칠한다.

아래쪽 이삭 칠하기

9 연한 윈저 옐로로 솜털을 그려 넣고, 중심에 연한 윈저 바이올렛을 더한다. 전체를 다듬어 마무리한다.

풀

무성하게 우거진 들풀

처음에 어두운 부분부터 칠하고 그 위에 채색을 쌓아올리는 것을 그리자유(13쪽 참고)라고 합니다. 초벌칠 단계에서 명암 표현을 먼저 해두면 그 후의 채색 작업이 쉬워집니다.

▶ 밑그림 114쪽

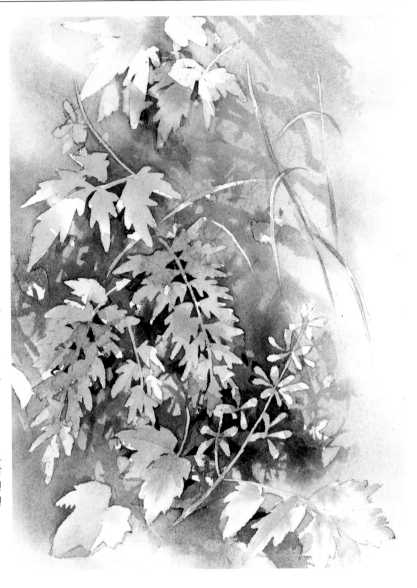

그리자유

A
- 울트라마린
- 퍼머넌트 샙 그린
- 알리자린 크림슨

배경, 잎
- 이미다졸론 레몬
- 프탈로 튀르쿠아즈
- 울트라마린
- 퍼머넌트 샙 그린

* 그리기 전에 필요한 물감을 작은 접시와 팔레트에 준비해서 물을 많이 더해 풀어두면 원활합니다. 혼색도 미리 섞어 준비해두면 좋아요(17쪽 참고).

채색 전 준비하기

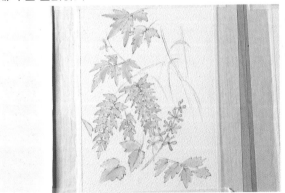

1 밑그림을 준비한다. 고사리 수풀에 붓과 G펜으로 마스킹액을 칠한다.

그리자유

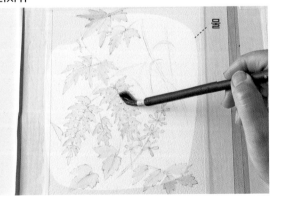

물

2 마스킹액이 마르면 잎 모양에 붓으로 물선을 마음대로 긋는다.

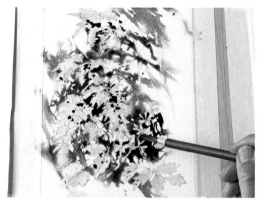

3 어두운 부분에 혼색 **A**를 칠한다. 칠이 마르면 더 어두운 부분에 울트라마린을 칠한다.

POINT 어두운 부분부터 색을 넣어 명암을 준다.

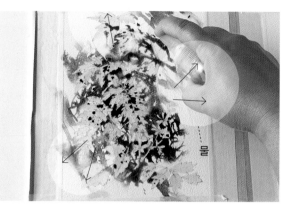

물

4 자연스럽게 그러데이션을 주고 싶은 부분은 작은 분무기로 물을 뿌려준다.

배경 칠하기

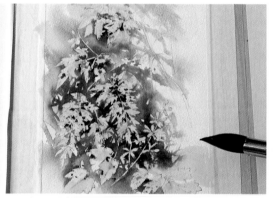

5 4번의 칠이 완전히 마르면 배경에 연한 이미다졸 론 레몬을 칠한다.

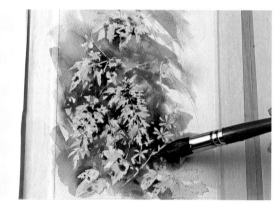

6 그림자 부분에 연한 프탈로 튀르쿠아즈, 울트라마 린을 더한다.

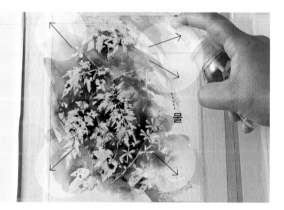

물

7 주변 경계에 그러데이션을 주고 싶은 부분에 작은 분무기로 물을 뿌려준다.

잎 칠하기

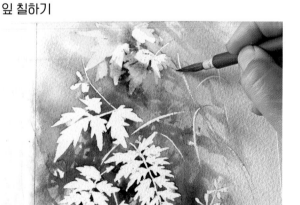

8 칠이 다 마르면 마스킹을 벗겨낸다. 연한 이미다졸 론 레몬과 퍼머넌트 샙 그린으로 잎을 칠한다.

POINT 배경의 그림자 형태에 맞춰 칠하도록 한다. 빛이 정면으로 비치는 부분은 칠을 하지 말고 남겨둔다.

꽃 코스모스

잎이 무성한 느낌을 표현하기 위해 빛나고 있는 잎을 마스킹하고,
웨트 인 웨트로 채색한 후에 잎을 그려 넣습니다.

▶ 밑그림 115쪽

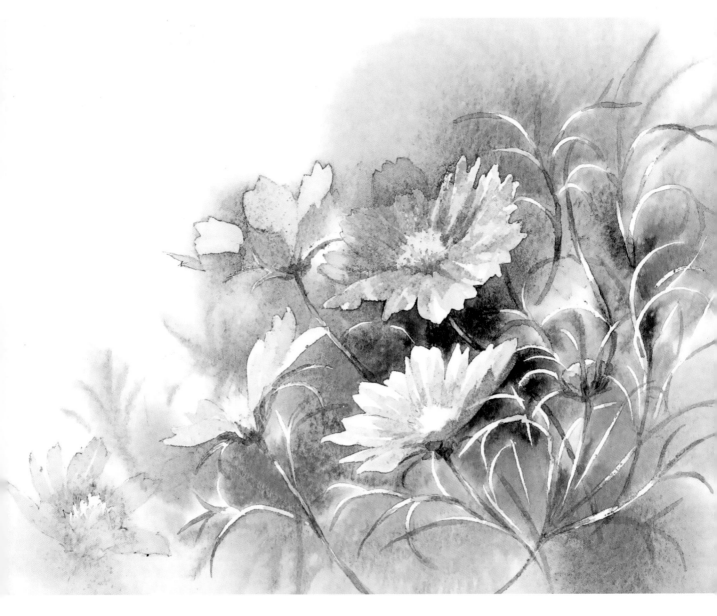

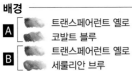

배경

A 트랜스페어런트 옐로
코발트 블루

B 트랜스페어런트 옐로
세룰리안 브루

C 트랜스페어런트 옐로
프렌치 울트라마린

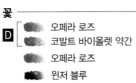

꽃

D 오페라 로즈
코발트 바이올렛 약간

오페라 로즈

윈저 블루

트랜스페어런트 옐로

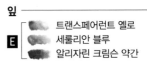

잎

E 트랜스페어런트 옐로
세룰리안 블루
알리자린 크림슨 약간

* 그리기 전에 필요한 물감을 작은 접시와 팔
레트에 준비해서 물을 많이 더해 풀어두면 원
활합니다. 혼색도 미리 섞어 준비해두면 좋
아요(17쪽 참고).

채색 전 준비하기

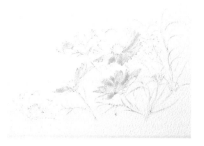

1 밑그림을 준비한다. 코스모스의 빛나고 있는 꽃잎과 잎, 화심에 마스킹액을 칠한다. 가는 선은 G펜으로 칠한다.

배경 칠하기

2 빽붓으로 전체에 물을 칠한다.

POINT 물이 마르기 전에 6번까지 빠르게 채색을 진행한다.

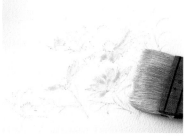

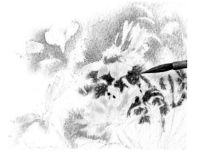

3 꽃 주변에 혼색 **D**를 칠하고 풀숲 중심에 혼색 **C**를 칠한다.

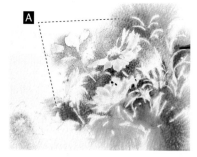

4 3번에서 칠했던 혼색 **C** 주변에 군데군데 혼색 **B**를 칠한다. 바깥쪽을 향해 혼색 **A**를 칠한다.

POINT 특히 혼색 **A**는 번짐 형태가 아름답도록 주의해서 칠해야 한다.

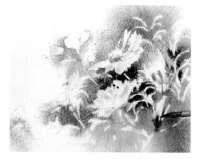

5 중심이 되는 꽃의 밑동과 오른쪽 윗부분의 줄기 부분을 혼색 **C**로 칠해 진하게 표현한다.

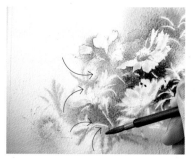

6 혼색 **A**로 바림질해서 잎을 그려 넣는다.

POINT 종이가 젖어있으므로 밖에서 안으로 당기는 듯이 그리지 않으면 붓끝이 가늘게 유지 되지 않으므로 주의한다.

꽃 칠하기

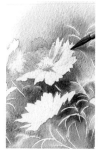

7 전체가 완전히 마르면, 손가락으로 살살 문질러 마스킹을 벗겨낸다. 꽃잎에 혼색 **D**로 바림한다. 마르면 오페라 로즈, 윈저 블루로 꽃잎의 디테일을 표현한다.

8 트랜스페어런트 옐로와 오페라 로즈로 화심을 그린다.

줄기와 잎 칠하기

9 혼색 **E**로 잎을 그린다. 빛나고 있는 잎과 이어지는 부분은 자연스럽도록 연하게 표현한다. 8, 9번과 같은 방법으로 다른 부분도 칠해나간다. 전체를 다듬어 마무리한다.

꽃

작은 꽃과 국화

녹색의 배경으로 꽃의 색이 번져나가며 더 꽃이 많이 피어 있는 느낌이 듭니다. 바로 앞에 있는 국화는 자세하게 그려서 원근감을 줍니다.

▶ 밑그림 116쪽

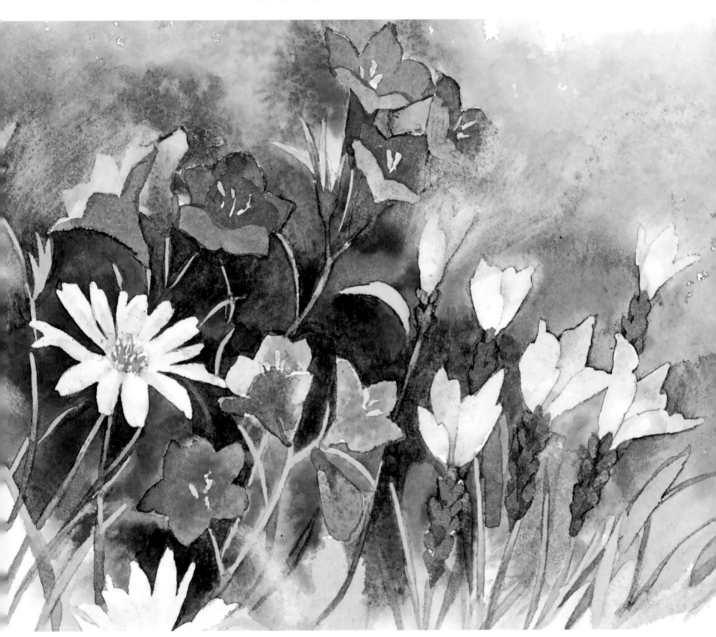

배경

A
- 윈저 블루
- 트랜스페어런트 옐로
- 퍼머넌트 마젠타 약간

B
- 코발트 블루
- 트랜스페어런트 옐로
- 알리자린 크림슨 약간

C
- 프렌치 울트라마린
- 트랜스페어런트 옐로
- 알리자린 크림슨 약간

- 코발트 블루
- 코발트 바이올렛

꽃
- 윈저 블루
- 윈저 옐로
- 인디안 옐로

그 밖의 꽃

D
- 오페라 로즈
- 프렌치 울트라마린
- 오페라 로즈
- 퍼머넌트 샙 그린
- 윈저 옐로

* 그리기 전에 필요한 물감을 작은 접시와 팔레트에 준비해서 물을 많이 더해 풀어두면 원활합니다. 혼색도 미리 섞어 준비해두면 좋아요(17쪽 참고).

32

채색 전 준비하기

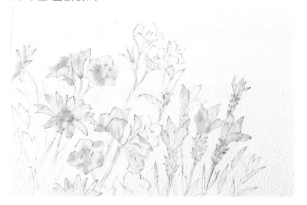

1 밑그림을 준비한다. 빛이 비치고 있는 부분과 줄기, 잎에 붓과 G펜으로 마스킹액을 칠한다.

POINT 안쪽 꽃은 배경으로 번져나가게 표현하고 싶으므로 마스킹을 하지 않는다.

배경 칠하기

물

2 마스킹액이 마르면 배경에 물을 칠한다.

POINT 마스킹을 하지 않은 꽃 부분은 물을 칠하지 않고 남겨둔다. 물이 마르기 전에 10번까지 빠르게 채색을 진행한다.

물

3 자연스럽게 바림하고 싶은 부분은 분무기로 살짝 물을 뿌린다.

4 분무기로 물을 뿌린 부분의 물의 얼룩을 없애지 않도록 주의하면서 혼색 **A**를 칠한다.

POINT 분무기로 물을 뿌려둔 부분으로는 색이 잘 입혀지지 않아서 나뭇잎 사이로 햇빛이 비치는 느낌이 난다.

5 꽃 주변에 혼색 **B**를 칠한다.

6 가운데에 있는 꽃의 그림자 부분을 혼색 **C**로 칠한다.

7 녹색이 번져 들어간 꽃 부분에 가늘게 꼰 휴지로 빨아들여 물감 양을 조절해준다.

8 꽃을 칠한다고 생각하면서 군데군데 코발트 블루를 칠한다.

9 8번과 같은 방법으로 군데군데 코발트 바이올렛을 칠한다.

10 라벤더 아래에도 진한 코발트 바이올렛을 칠한다.

국화 칠하기

11 전체가 완전히 마르면 손가락으로 살살 문질러 마스킹을 벗겨낸다. 국화 화심에 마스킹액을 칠한다. 칠이 마르면 꽃잎에 연한 윈저 블루를 칠한다.

12 화심 전체에 연한 윈저 옐로를 칠하고 화심 밑동에 인디안 옐로를 칠한다.

그 밖의 꽃 칠하기

13 혼색 **D**의 진하기를 달리하며 꽃을 칠한다.

14 혼색 **D**를 10번의 라벤더 아랫부분에 칠한다.

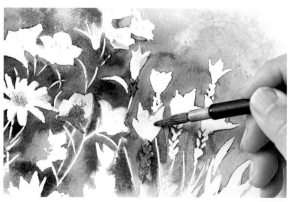

15 꽃잎 전체에 물을 칠하고 연한 오페라 로즈를 꽃 잎 끝에 칠한다.

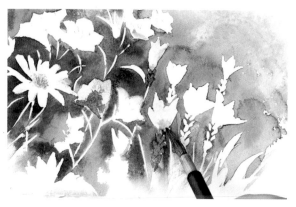

16 퍼머넌트 샙 그린을 꽃잎들이 이어지는 부분에 칠 한다.

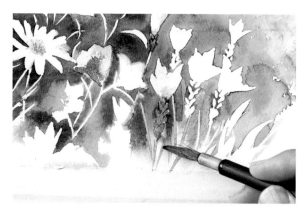

17 퍼머넌트 샙 그린으로 줄기를 칠한다.

마무리하기

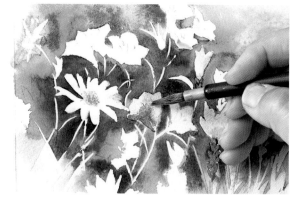

18 화심에 칠했던 마스킹을 벗겨내고 윈저 옐로를 칠 한다. 13번~17번과 같은 방법으로 모든 꽃을 칠하 고 전체를 다듬어 마무리한다.

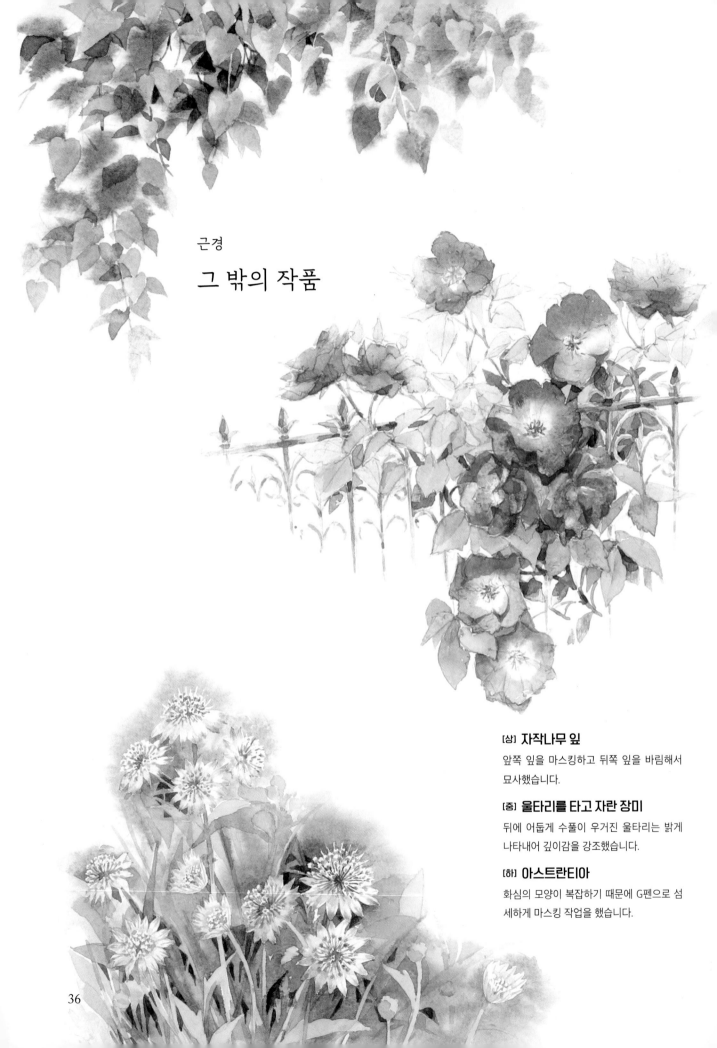

근경

그 밖의 작품

[상] 자작나무 잎
앞쪽 잎을 마스킹하고 뒤쪽 잎을 바림해서
묘사했습니다.

[중] 울타리를 타고 자란 장미
뒤에 어둡게 수풀이 우거진 울타리는 밝게
나타내어 깊이감을 강조했습니다.

[하] 아스트란티아
화심의 모양이 복잡하기 때문에 G펜으로 섬
세하게 마스킹 작업을 했습니다.

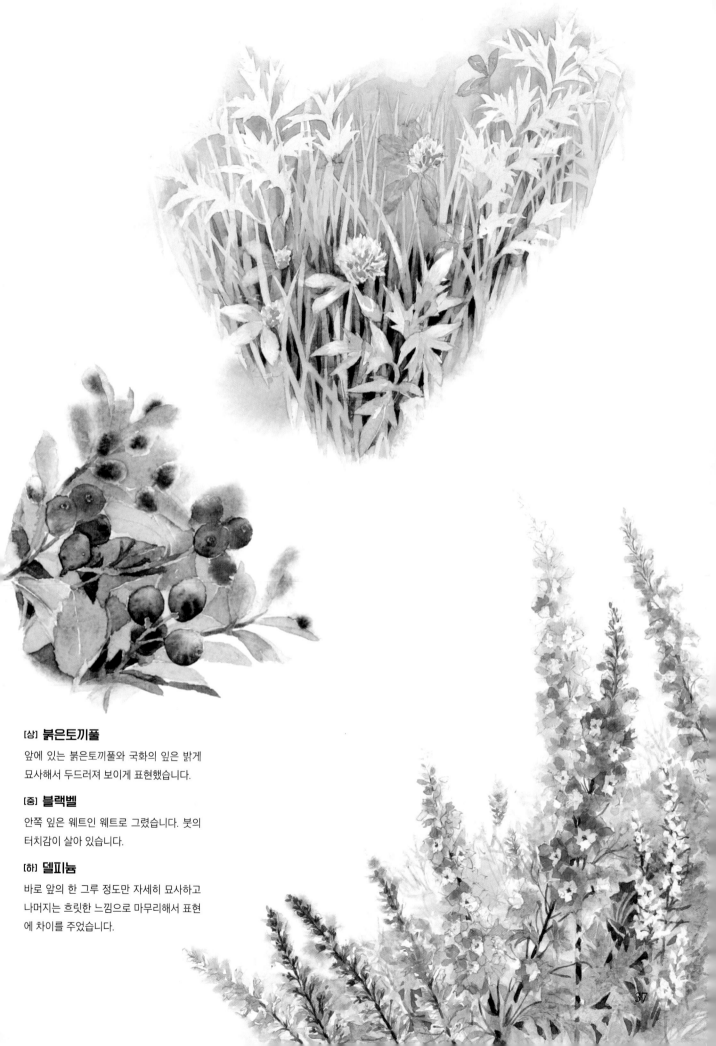

[상] 붉은토끼풀

앞에 있는 붉은토끼풀과 국화의 잎은 밝게
묘사해서 두드러져 보이게 표현했습니다.

[중] 블랙벨

안쪽 잎은 웨트인 웨트로 그렸습니다. 붓의
터치감이 살아 있습니다.

[하] 델피늄

바로 앞의 한 그루 정도만 자세히 묘사하고
나머지는 흐릿한 느낌으로 마무리해서 표현
에 차이를 주었습니다.

나무 단풍이 든 나무

밑그림은 나무줄기 등 큰 부분만 그리고 잎은 마스킹해서 표현했습니다. 가지는 나중에 그렸습니다. 선명하게 그리지 말고 나무 전체가 배경에 녹아드는 것처럼 그립니다.

배경, 잎

- 트랜스페어런트 옐로
- 퀴나크리돈 레드
- 오페라 로즈
- 후커스 그린

줄기, 가지

A
- 인단트렌 블루
- 퀴나크리돈 레드
- 페릴렌 그린

* 그리기 전에 필요한 물감을 작은 접시와 팔레트에 준비해서 물을 많이 더해 풀어두면 원활합니다. 혼색도 미리 섞어 준비해두면 좋아요(17쪽 참고).

채색 전 준비하기

1 밑그림을 준비한다. 구겨 쥔 랩에 마스킹액을 묻혀 스탬핑해 잎을 표현한다.

2 맨 앞에 있는 형태를 명확히 드러나게 하고 싶은 잎은 마스킹액을 묻힌 G펜으로 그린다.

배경 칠하기

3 마스킹액이 마르면 화면 전체에 빽붓으로 물을 칠한다.

POINT 물이 마르기 전에 8번까지 빠르게 채색을 진행한다.

4 트랜스페어런트 옐로를 칠한다. 가운데 부분은 진하고 주변은 연하게 칠한다.

5 퀴나크리돈 레드를 칠한다.

6 오페라 로즈를 칠한다.

7 잎의 모습을 떠올리면서 후커스 그린을 칠한다.

POINT 빨간 부분에 녹색이 섞이면 갈색이 돼버릴 수도 있으니까 위치를 조심해서 칠한다.

나무 칠하기

8 혼색 A로 나무줄기와 가지를 칠한다. 너무 굵게 그리지 않도록 붓을 세워 한 번에 쓱 그린다.

잎 칠하기

9 칠을 완전히 다 말린다. 마스킹을 떼어내고 그 위에 3~7번에서 사용한 색을 칠한다.

POINT 군데군데 종이 흰색을 남겨두어 빛이 비치는 잎을 나타낸다.

나무

초여름의 나무

나뭇가지 모양과 잎의 형태 등 큰 특징을 포착하고 난 후, 균형감이 맞는지 관찰하면서 그려나갑시다. 상세하게 그리는 방식이 아니라 붓 터치를 살려 그리는 방식입니다.

▶ 밑그림 116쪽

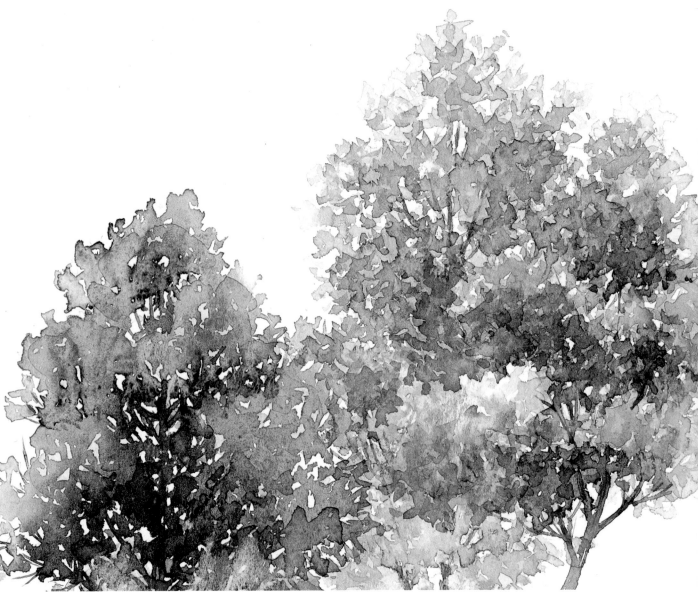

잎, 가지

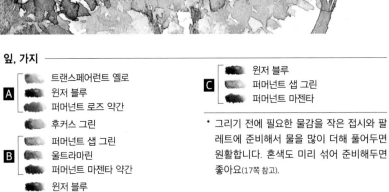

A
트랜스페어런트 옐로
윈저 블루
퍼머넌트 로즈 약간

후커스 그린

B
퍼머넌트 샙 그린
울트라마린
퍼머넌트 마젠타 약간

윈저 블루

윈저 바이올렛

C
윈저 블루
퍼머넌트 샙 그린
퍼머넌트 마젠타

* 그리기 전에 필요한 물감을 작은 접시와 팔레트에 준비해서 물을 많이 더해 풀어두면 원활합니다. 혼색도 미리 섞어 준비해두면 좋아요(17쪽 참고).

잎 칠하기

1 밑그림을 준비한다. 왼쪽 나무에 연한 혼색 **A**로 점을 촘촘하게 찍듯이 칠한다.

POINT 밝은 색부터 색을 넣고 진한 색을 겹쳐 칠한다.

2 진한 혼색 **A**로 그늘을 칠한다.

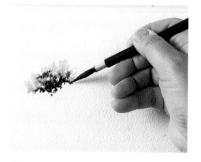

3 2번 칠 아래에 더욱 진한 혼색 **B**를 칠한다.

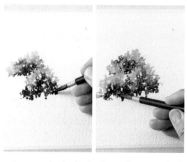

4 2번째 단에 있는 좌우 두 덩이의 나뭇잎들도 1번~3번과 같은 방법으로 칠한다.

POINT 바로 옆에 있는 나뭇잎 덩이의 틈새는 아주 조금 벌어져 있으므로 색이 삐쳐나가지 않도록 주의해야 한다.

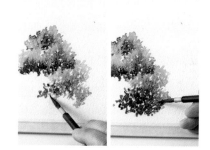

5 3번째 단의 오른쪽을 칠한다. 혼색 **A**에 후커스 그린을 혼색하여 칠하고 그림자에 혼색 **B**를 겹쳐 칠한다. 짙은 그림자에는 윈저 블루를 칠한다.

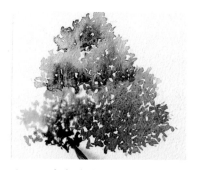

6 3번째 단의 왼쪽도 5번과 같이 칠한다.

POINT 2번째 단이 거의 마르면 벌어진 틈새도 칠한다.

가지 그리기

7 잎 사이를 연결해주듯이 혼색 **B**로 가지를 그린다. 우거진 잎 사이에 넣어주듯이 색을 입힌다.

POINT 잎이 마르면 색이 들뜨기 때문에 빠르게 칠해야 한다.

8 연한 혼색 **B**로 나무 아랫부분을 칠하고 잘 어우러지게 묘사한다. 가지의 그늘 부분에는 윈저 바이올렛을 덧칠한다.

9 오른쪽 나무도 칠한다. 왼쪽 나무보다 더 멀리 있으므로 약간 연하게 칠한다. 마지막으로 왼쪽 나무의 그늘진 부분에 혼색 **C**를 더하여 전체를 다듬은 다음, 마무리한다.

풀

초가을의 풀숲

중경에서 원경으로 잘 어우러지게 웨트 인 웨트로 부드럽게 그립니다.
배경 색이 너무 섞이지 않게 조심하세요.

▶ 밑그림 117쪽

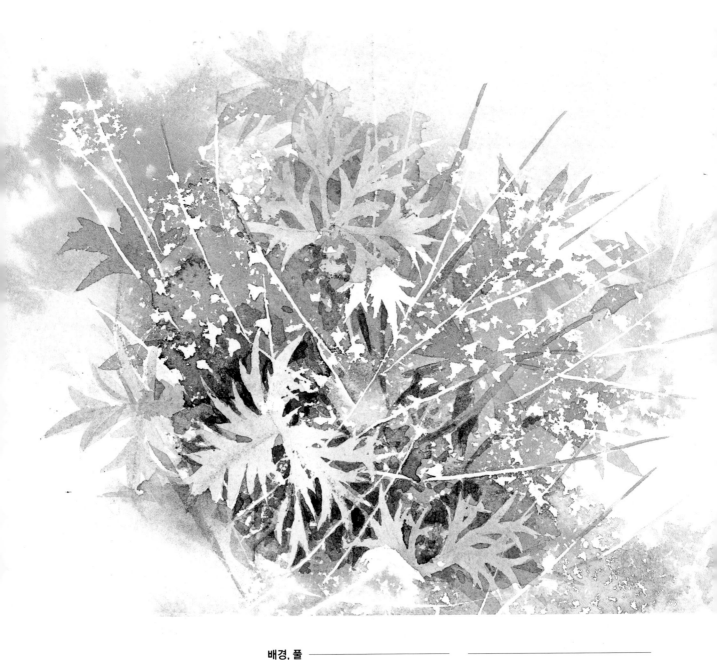

배경, 풀
이미다졸론 레몬

A 세룰리안 블루
이미다졸론 레몬

B 윈저 블루
이미다졸론 레몬

윈저 바이올렛

* 그리기 전에 필요한 물감을 작은 접시와 팔레트에 준비해서 물을 많이 더해 풀어두면 원활합니다. 혼색도 미리 섞어 준비해두면 좋아요(17쪽 참고).

채색 전 준비하기

1 밑그림을 준비한다. 가운데에 있는 풀은 붓으로 마스킹을 한다. 방울새풀의 이삭은 구겨진 랩으로 스탬핑 해 표현한다.

2 중심부분만 방울새풀의 모양을 G펜을 이용해 삼각형으로 그린다.

3 줄기는 마스킹액을 묻힌 G펜으로 세밀하게 그려 넣는다.

배경 칠하기

물┈┈

4 마스킹액이 마르면 큰 분무기로 그림 전체에 물을 뿌린다.

5 이미다졸론 레몬을 칠한다.

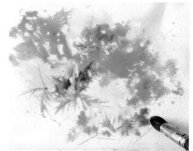

6 혼색 **A**로 수풀을 칠하고 어두운 부분에 혼색 **B**를 덧칠한다.

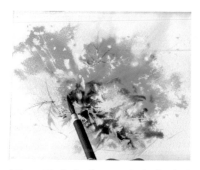

7 중심의 어두운 부분에 윈저 바이올렛을 칠한다.

잎 칠하기

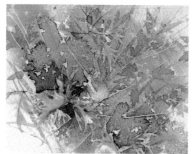

8 전체가 다 마르면 그림의 균형을 살펴보며 밑그림에 그리지 않았던 풀을 그려나간다.

마무리하기

9 전체가 마르면 손가락으로 살살 문질러 마스킹을 벗겨낸다. 이미다졸론 레몬, 연한 혼색 **A**, 연한 혼색 **B**로 잎을 칠해 전체를 다듬어준 뒤 마무리한다.

꽃

덤불장미

꽃도 덤불도 웨트 인 웨트로 그려서 부드러운 분위기를 연출합니다. 이 그림의 메인인 장미를 디테일하게 그리고 나머지 장미들은 덤불과 어우러지게 표현합니다.

▶ 밑그림 117쪽

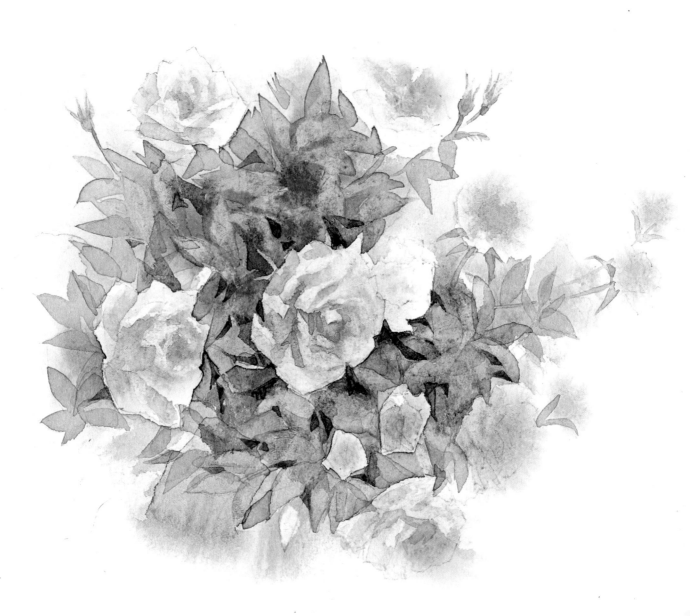

꽃

A
- 오페라 로즈
- 트랜스페어런트 옐로 약간
- 윈저 블루
- 프렌치 울트라마린

덤불

B
- 트랜스페어런트 옐로
- 퍼머넌트 샙 그린
- 윈저 블루
- 퍼머넌트 샙 그린
- 후커스 그린
- 프탈로 튀르쿠아즈

C
- 트랜스페어런트 옐로
- 프렌치 울트라마린 약간
- 오페라 로즈 약간

* 그리기 전에 필요한 물감을 작은 접시와 팔레트에 준비해서 물을 많이 더해 풀어두면 원활합니다. 혼색도 미리 섞어 준비해두면 좋아요(17쪽 참고).
* 이 그림을 그릴 때에는 색을 잘 흡수하는 마루맨 비프아트(VIFART) 중목을 추천합니다.

꽃 칠하기

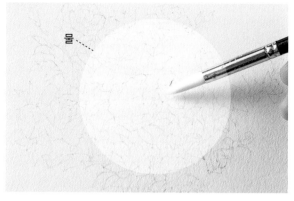

1 밑그림을 준비한다. 메인 장미에 한 바퀴 물을 칠하는데 윤곽 너머 1.5cm까지 넓게 칠한다.

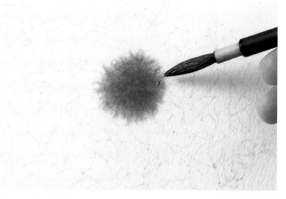

2 혼색 **A**로 꽃 중심을 칠한다.

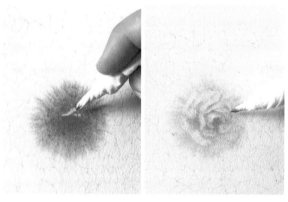

3 말아서 뾰족하게 만든 휴지로 빛이 비치는 꽃잎의 물감을 빨아들여 색을 뺀다.

POINT 마를수록 색을 빼기 어려우므로 초반에 가장 밝은 부분의 물감을 빨아들여야 한다.

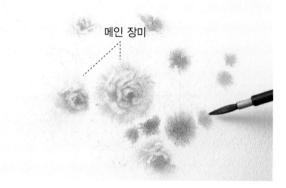

4 다른 장미도 2번과 같이 칠한다. 1번의 꽃에 가까운 꽃도 메인으로 3번처럼 칠하고 디테일을 묘사한다.

POINT 안으로 갈수록 디테일하게 표현하지 않아 흐릿하게 표현한다.

덤불 칠하기

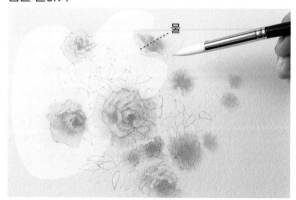

5 전체가 다 마르면 왼쪽의 절반 배경에 물을 칠한다.

POINT 배경을 한 번에 다 그리려고 하면 말라버리기 때문에 좌우로 나누어 채색을 진행한다. 물이 마르기 전에 8번까지 빠르게 채색한다.

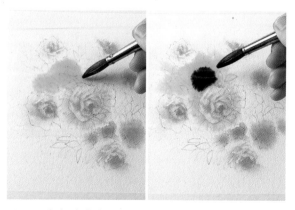

6 메인 장미의 옆쪽에 혼색 **B**를 번짐 효과를 주며 칠한다. 혼색 **B**와 윈저 블루를 혼색해서 꽃의 어두운 부분을 칠한다.

45

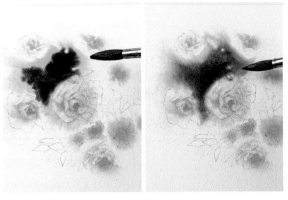

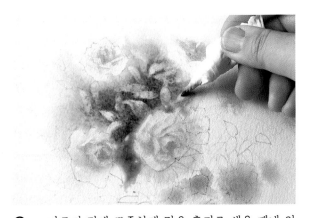

7 색이 저절로 번져나가게 한다. 꽃 가장자리 등 물 감이 잘 번져 들어가지 않는 부분은 붓으로 칠해 준다.

8 마르기 전에 뾰족하게 말은 휴지로 색을 빼내 잎 형태를 만든다.

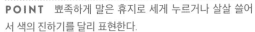
POINT 뾰족하게 말은 휴지로 세게 누르거나 살살 쓸어 서 색의 진하기를 달리 표현한다.

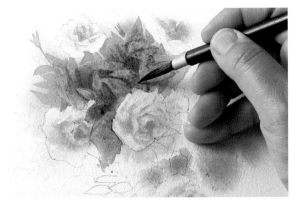

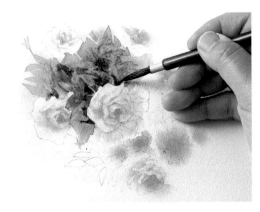

9 전체 그림이 다 마르면 퍼머넌트 샙 그린, 후커스 그린, 프탈로 튀르쿠아즈를 잎에 칠한다.

POINT 8번의 형태를 피하듯이 약간씩 색을 덧칠해나가 서 투명한 느낌을 연출한다.

10 어두운 부분에 혼색 **C**를 칠한다. 오른쪽 절반의 배경도 5~9번처럼 칠해나간다.

마무리하기

11 장미꽃의 어두운 부분에 윈저 블루나 혼색 **A**, 프 렌치 울트라마린을 엷게 칠한다.

12 메인 장미의 아래쪽을 혼색 **C**로 칠해 꽃잎의 윤 곽을 부각시켜 준다. 전체 색감을 다듬어 마무리 한다.

꽃

흐드러지게 핀
벚꽃나무

벚꽃의 색은 기본적으로 연분홍색이지만, 빛이 비치는 부분은 꽤 하얗고,
어두운 부분은 잿빛을 띱니다. 미묘한 색상의 변화를 표현해봅시다.

▶ 밑그림 118쪽

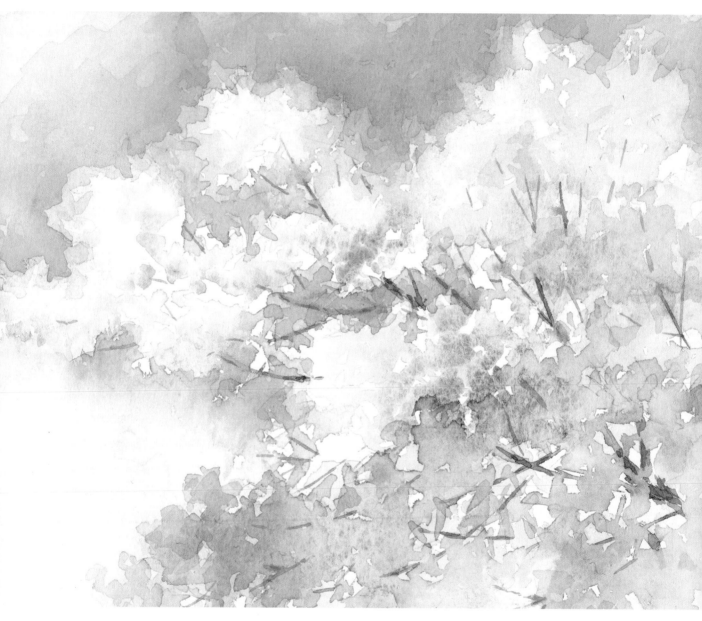

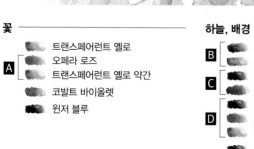

꽃

A
트랜스페어런트 옐로
오페라 로즈
트랜스페어런트 옐로 약간

코발트 바이올렛

윈저 블루

하늘, 배경

B
프탈로 튀르쿠아즈
퍼머넌트 샙 그린 약간

C
윈저 블루
퍼머넌트 로즈 약간

D
윈저 블루
오페라 로즈
트랜스페어런트 옐로 약간

윈저 블루

가지

E
울트라 마린
퍼머넌트 샙 그린
퍼머넌트 로즈

* 그리기 전에 필요한 물감을 작은 접시와 팔
레트에 준비해서 물을 많이 더해 풀어두면
원활합니다. 혼색도 미리 섞어 준비해두면
좋아요(17쪽 참고).

꽃 칠하기

물

1 밑그림을 준비한다. 벚꽃이 많이 핀 상태를 떠올리며 군데군데 물을 칠한다.

2 위쪽의 빛이 비치는 꽃잎 부분에 연한 트랜스페어런트 옐로를 점을 찍듯이 칠한다.

3 2번의 칠 아래쪽에 겹치듯이 혼색 **A**를 군데군데 칠한다.

4 연한 코발트 바이올렛을 칠해서 아랫부분으로 연결해나간다.

5 연한 윈저 블루를 그림자 부분에 칠한다.

6 오른쪽과 아래쪽도 1~5번과 같이 칠한다. 아래쪽은 그림자 져 있으므로 윈저 블루를 많이 칠한다.

하늘 칠하기

물

7 배경에 물을 칠한다.

8 윗부분, 왼쪽의 벚나무 등을 혼색 **B**와 혼색 **C**로 칠한다.

9 혼색 **D**로 벚꽃의 그늘 부분을 칠한다.

가지 칠하기

10 벚꽃 사이의 가지를 혼색 **E**로 그려 넣는다.

POINT 그림 전체가 다 마르기 전에 그려 넣어 군데군데 주변 색과 섞여 번지게 한다.

마무리하기

11 전체의 하늘색을 확인해 너무 색이 연한 부분에는 윈저 블루를 더한다. 붓으로 물을 칠해 색의 진하 기를 조정한다.

12 왼쪽 아래의 그림자 진 벚꽃에 혼색 **D**를 더한다. 전체를 다듬어 마무리한다.

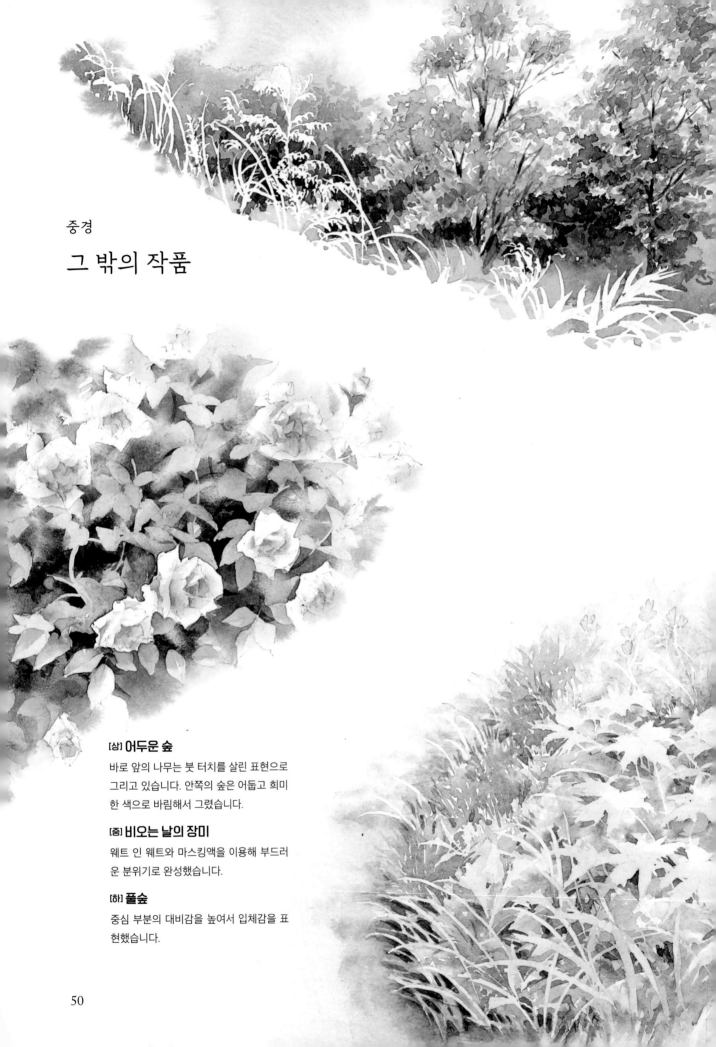

중경

그 밖의 작품

[상] 어두운 숲
바로 앞의 나무는 붓 터치를 살린 표현으로
그리고 있습니다. 안쪽의 숲은 어둡고 희미
한 색으로 바림해서 그렸습니다.

[중] 비오는 날의 장미
웨트 인 웨트와 마스킹액을 이용해 부드러
운 분위기로 완성했습니다.

[하] 풀숲
중심 부분의 대비감을 높여서 입체감을 표
현했습니다.

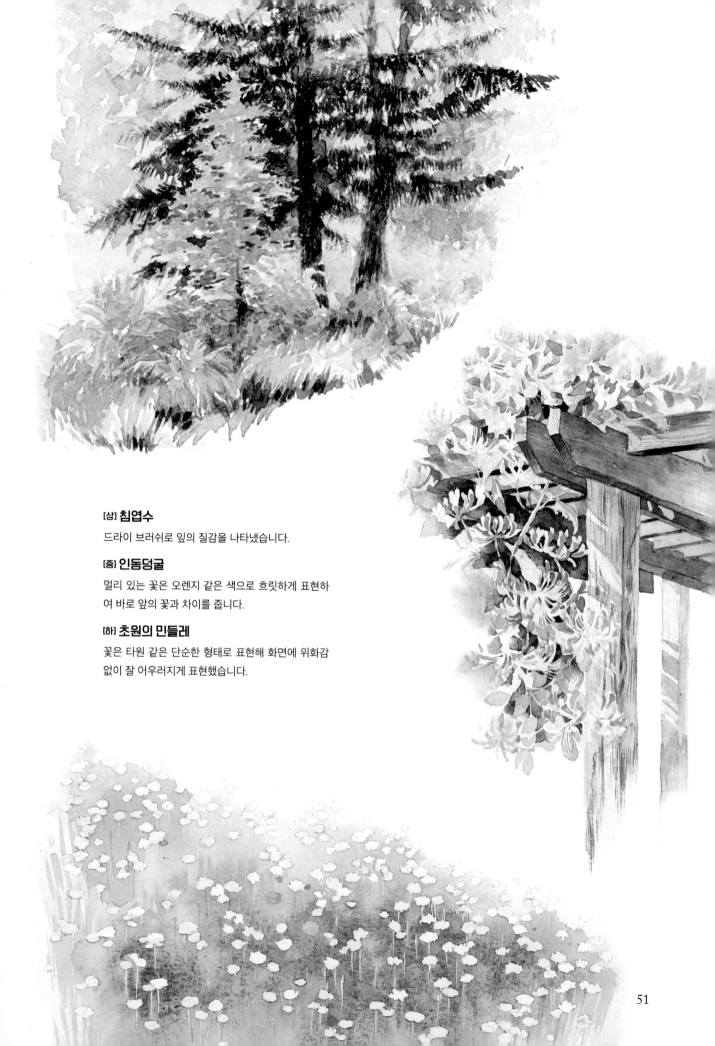

[상] **침엽수**

드라이 브러쉬로 잎의 질감을 나타냈습니다.

[중] **인동덩굴**

멀리 있는 꽃은 오렌지 같은 색으로 흐릿하게 표현하
여 바로 앞의 꽃과 차이를 줍니다.

[하] **초원의 민들레**

꽃은 타원 같은 단순한 형태로 표현해 화면에 위화감
없이 잘 어우러지게 표현했습니다.

나무

배경 속 나무

멀리 있는 나무는 너무 많이 묘사하지 않고 전체적으로 분위기만 잡아주는 듯이 대충 묘사하는 것이 좋아요. 그럴싸해 보이게 그리는 것이 포인트입니다.

바림해서 그리기

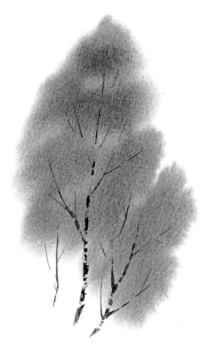

사용한 색

A 윈저 바이올렛
퍼머넌트 샙 그린

1 전체에 물을 묻혀 바람에 흔들리는 나무를 연상하면서 혼색 **A**를 바림하듯이 칠한다.

2 칠이 마르면, 진한 혼색 **A**로 줄기와 가지를 그린다. 줄기는 드라이 브러쉬로 군데군데 끊어지게 그려서 무늬를 나타낸다.

드라이 브러쉬

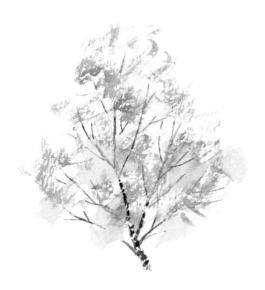

사용한 색

A 프렌치 울트라마린
로 시에나

1 연한 혼색 **A**를 붓에 묻힌다. 붓의 물기를 휴지로 닦아내고 종이에 스치듯이 칠해 잎을 표현한다.

2 진한 혼색 **A**로 줄기와 가지를 그린다. 줄기는 드라이 브러쉬로 군데군데 끊어지게 표현해서 잎이 무성한 것처럼 보이게 나타낸다.

랩과 물로 스탬핑 하기

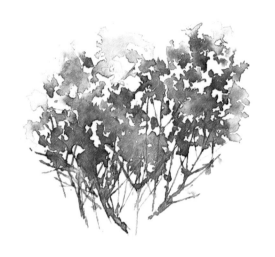

사용한 색

A 로 시에나
 퍼머넌트 마젠타

물

1 구겨 쥔 랩에 물을 묻혀서 스탬핑을 한다.

POINT 종이에서 랩을 뗄 때 손을 회전시키는 것이 요령이다.

2 1번에서 만들어진 물방울의 모양이 망가지지 않도록 조심해서 혼색 A 로 칠한다. 붓 뒤로 색을 끌어와 줄기와 가지를 그린다.

POINT 1, 2와 동시에 종이의 흰색으로 남겨둔 공간이 망가지지 않게 주의한다.

랩과 물감으로 스탬핑 하기

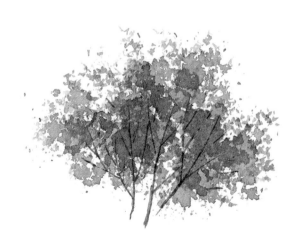

사용한 색

A 인단트렌 블루
 번트 엄버

1 구겨 쥔 랩에 혼색 A 를 묻힌 다음, 잎의 형태를 떠올리며 스탬핑한다. 형태가 불규칙하고 랜덤으로 만들어지도록 찍는다.

2 붓 뒤로 1번에서 칠한 물감을 아래를 향해 긁어내린다.

POINT 긁은 자국을 따라 물감이 스며들어 짙은 가지가 생긴다.

랩과 마스킹액으로 스탬핑 하기

사용한 색

A 비리디안
퀴나크리돈 레드

1 구겨 쥔 랩에 마스킹 액을 묻힌 다음, 스탬 핑 해서 나무의 바깥 쪽 형태를 잡아준다.

2 마스킹액이 마르면 마 스킹의 안쪽에 물을 칠하고, 혼색 A 를 채 색한다. 다 마르면 마 스킹을 벗겨낸다.

해면 스펀지로 스탬핑 하기

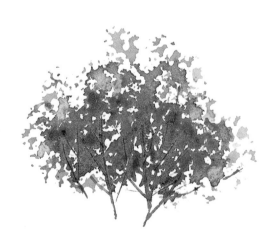

사용한 색

A 인디안 옐로
윈저 바이올렛

1 해면 스펀지를 물에 적 셔 물기를 잘 짜낸 다 음, 혼색 A 를 묻힌다. 잎의 형태를 생각하며 스탬핑 한다.

2 칠이 다 마르기 전에 붓 뒤로 아래를 향해 긁어내려 가지를 묘사 한다.

54

종이로 스탬핑 하기

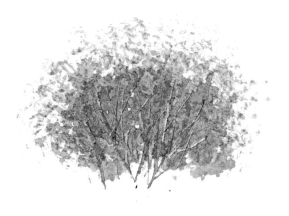

A
　인디안 옐로
　코발트 블루

1 구긴 종이에 혼색 **A** 를 묻힌 다음, 잎의 형 태를 생각하며 스탬핑 한다.

POINT 종이는 사무용 복사용지를 사용해도 좋다.

2 붓 뒤로 물감을 긁듯 이 펴 발라서 줄기와 가지를 묘사한다.

마트지로 스탬핑 하기

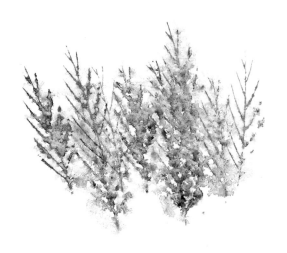

사용한 색

A
　프렌치 울트라마린
　퍼머넌트 샙 그린

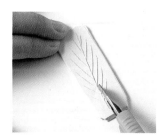

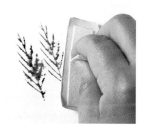

1 마트지[1]를 잘라 작게 만들고 커터 칼로 칼집 을 넣어 나무 모양 도 장을 만든다.

1) 액자를 표구할 때에 사용하는 두꺼 운 종이. 종이를 겹겹이 겹쳐 압축 해서 만들어졌다.

2 마트지 도장에 손잡이 를 달아 혼색 **A** 를 묻 혀 스며들게 하고 스 탬핑 한다. 큰 분무기 로 물을 뿌려 번지게 표현한다.

붓으로 스패터링 하기

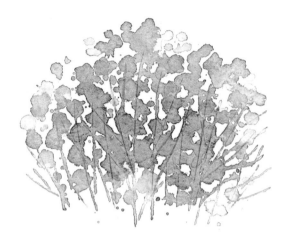

사용한 색

A ⎡ 이미다졸론 레몬
⎣ 페릴렌 그린

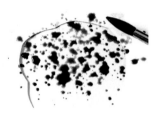

1 나무 윤곽을 따라 자른 종이를 화면 위에 올린다. 붓에 혼색 A 를 묻혀서 손가락으로 붓 끝을 두드려서 스패터링 한다.

2 종이를 빼고, 군데군데 손가락으로 만져주어 형태가 불규칙하게 되도록 다듬어준다.
붓 뒤로 물감을 긁어 줄기와 가지를 그린다.

칫솔로 스패터링 하기

사용한 색

A ⎡ 후커스 그린
⎣ 로 시에나

1 나무 윤곽을 따라 자른 종이를 화면 위에 얹는다. 칫솔에 혼색 A 를 묻혀서 손가락으로 쏠어 스패터링 한다.

2 얹었던 종이를 빼고, 진한 혼색 A 로 줄기와 가지를 그린다.

풀

배경 속 풀

멀리 있는 풀도 나무와 똑같이 너무 자세히 묘사하지 말고, 단순하게 완성합니다. 풀의 방향이나 흐름은 불규칙하게 배치하여 분위기를 자연스럽게 연출하는 것이 포인트입니다.

나중에 물 뿌리기

사용한 색

A ├ 코발트 바이올렛
 └ 퍼머넌트 샙 그린

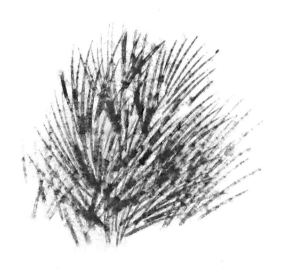

1 혼색 A로 풀을 그린다. 어두운 것은 더 덧칠한다.

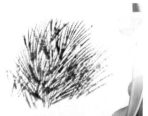

2 칠이 다 마르기 전에 큰 분무기로 물을 뿌려 군데군데 번지게 표현한다.

POINT 물방울이 미세하게 뿌려지도록 좀 떨어져서 분사한다.

물로 직선 그리기

사용한 색

A ├ 인디안 옐로
 └ 윈저 바이올렛

물

1 풀의 형태를 생각하면서 물로 직선을 그린다.

2 물이 마르기 전에 물 직선에 혼색 A를 더한다.

물로 곡선 그리기

사용한 색

A [세룰리안 블루
트랜스페어런트 옐로

1 풀의 모양을 생각하면
서 물로 곡선을 그린다.

2 물 곡선에 혼색 A 를
더한다.

종이 전체에 물 칠하기

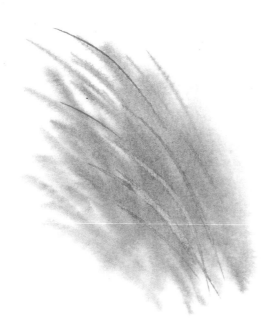

사용한 색

A [인디안 옐로
프렌치 울트라마린

1 종이 전체에 물을 칠
한다.

2 혼색 A 로 위에서 아
래로 재빨리 그린다.

그리기 전에 물 뿌리기

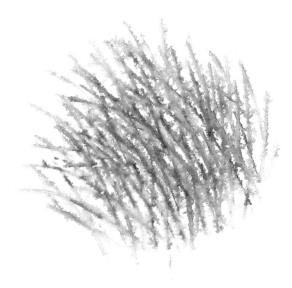

사용한 색

A[윈저 바이올렛
퍼머넌트 샙 그린

물
- - - - - -

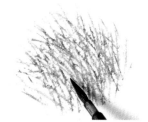

1 큰 분무기로 종이 전체에 물을 뿌린다.

POINT 분무기를 종이에서 떨어뜨려서 물을 뿌린다. 수분의 입자를 미세하게 해서 물을 균등하게 뿌리는 것이 요령이다.

2 물이 마르기 전에 혼색 A를 가는 선을 긋듯이 그린다. 물방울에 물감이 닿아 복잡하게 번진다.

스탬핑으로 잎 표현하기

사용한 색

A[알리자린 크림슨
후커스 그린

1 가짜 식물에 혼색 A를 묻혀 스탬핑을 한다.

2 큰 분무기로 물을 뿌려 군데군데 번짐을 준다.

꽃 키가 큰 꽃

녹색의 배경은 웨트 인 웨트로 그립니다. 자잘한 잎은 구긴 랩에 마스
킹액을 묻혀 스램핑 해서 표현했습니다.

▶ 밑그림 118쪽

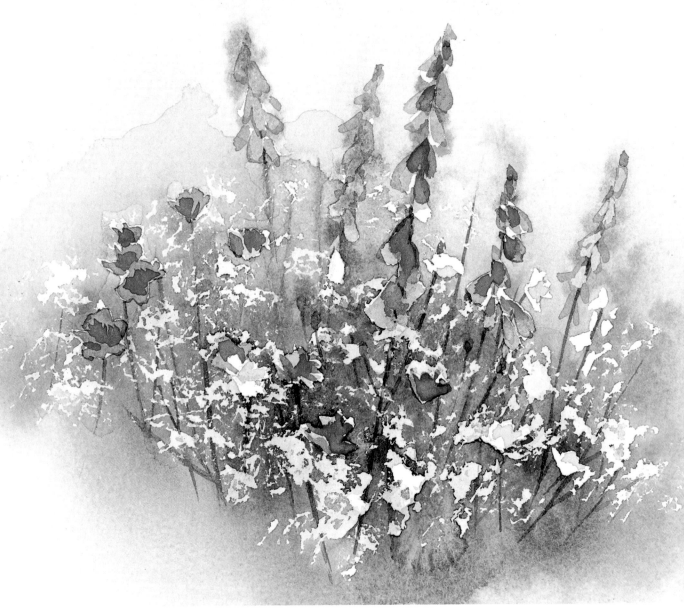

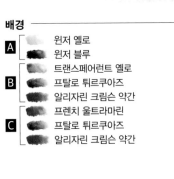

배경

A
원저 옐로
원저 블루

B
트랜스페어런트 옐로
프탈로 튀르쿠아즈
알리자린 크림슨 약간

C
프렌치 울트라마린
프탈로 튀르쿠아즈
알리자린 크림슨 약간

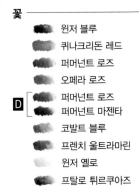

꽃

원저 블루
퀴나크리돈 레드
퍼머넌트 로즈
오페라 로즈

D
퍼머넌트 로즈
퍼머넌트 마젠타

코발트 블루
프렌치 울트라마린
원저 옐로
프탈로 튀르쿠아즈

* 그리기 전에 필요한 물감을 작은 접시와 팔
레트에 준비해서 물을 많이 더해 풀어두면
원활합니다. 혼색도 미리 섞어 준비해두면
좋아요(17쪽 참고).

채색 전 준비하기

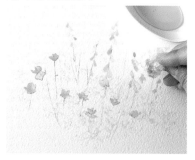

1 밑그림을 준비한다. 꽃과 풀은 붓과 G펜으로 마스킹액을 칠해둔다. 자잘한 잎은 구겨진 랩에 마스킹액을 묻혀 스탬핑 해 칠해둔다.

배경 칠하기

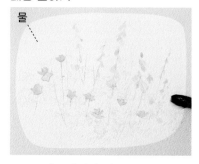

물

2 마스킹액이 마르면 배경 전체에 물을 칠한다.

POINT 물이 마르기 전에 3번~5번까지 빠르게 진행한다.

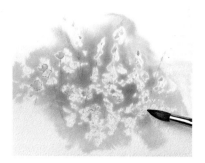

3 혼색 **A**를 광범위하게 칠한다. 풀이 밀집해 있는 중심 부분은 진하게, 그 주변은 연하게 묘사한다.

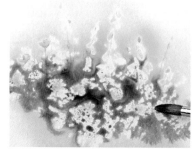

4 중심부분에 혼색 **B**를 칠한다.

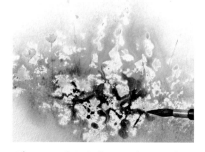

5 중심부분의 그늘진 부분에 혼색 **C**를 더한다.

꽃 칠하기

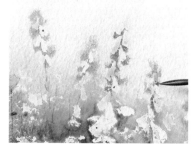

6 파란 꽃에는 연한 윈저 블루, 빨간 꽃에는 연한 퀴나크리돈 레드를 칠한다.

POINT 마스킹은 아직은 제거하지 말고 그 위에 칠해서 번져 나오게 칠한다.

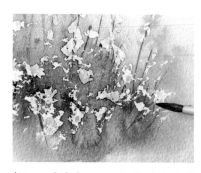

7 퍼머넌트 로즈를 군데군데 더한다.

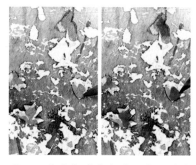

8 전체가 완전히 마르면 손가락으로 살살 문질러 마스킹을 벗겨낸다. 빨간 꽃은 연한 오페라 로즈를 칠한 다음, 혼색 **D**로 어두운 부분을 칠한다.

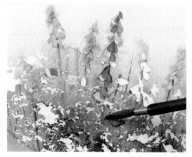

9 파란 꽃에는 코발트 블루와 프렌치 울트라마린을 칠한다. 노란 꽃에는 윈저 옐로를 칠한다. 하얀 꽃은 어두운 부분만 연한 프탈로 튀르쿠아즈를 칠한다. 전체 색감을 다듬어 완성한다.

꽃 형형색색의 꽃밭

부드러운 느낌을 주기 위해 마스킹은 사용하지 않고 채색만으로 꽃밭을 표현했습니다. 웨트 인 웨트를 할 때 꽃 색이 탁해지지 않게 주의하세요.

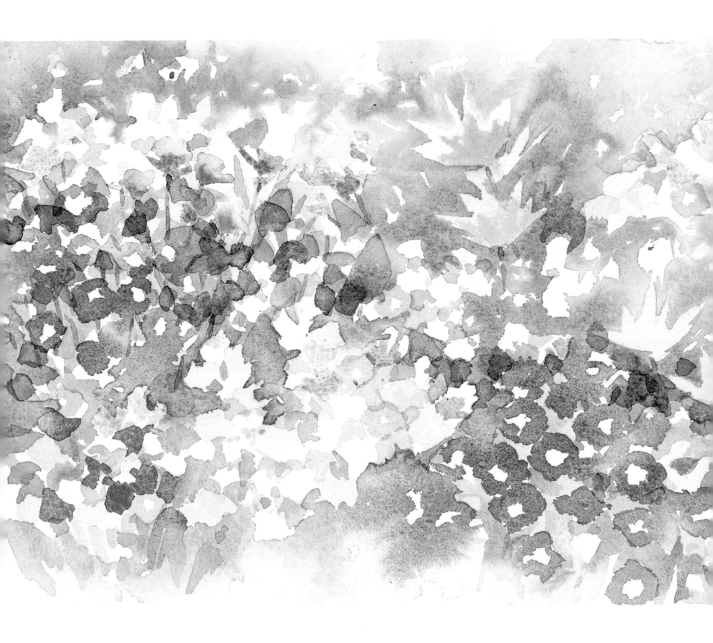

배경

트랜스페어런트 옐로

A 세룰리안 블루 / 트랜스페어런트 옐로

B 코발트 블루 / 세룰리안 블루

꽃

코발트 블루

프렌치 울트라마린

오페라 로즈

코발트 바이올렛

윈저 옐로

* 그리기 전에 필요한 물감을 작은 접시와 팔레트에 준비해서 물을 많이 더해 풀어두면 원활합니다. 혼색도 미리 섞어 준비해두면 좋아요(17쪽 참고).

채색 전 준비하기

물

1 밑그림을 준비한다. 풀숲을 그리면서 배경에 듬성듬성 물을 칠한다.

POINT 마스킹을 하지 않고 배경을 칠하여 진행하므로 꽃 부분에 물이 삐져나가지 않도록 주의한다.

2 트랜스페어런트 옐로를 연하게 칠한다.

POINT 물이 마르기 전에 1~5번까지 단숨에 진행한다.

3 얼룩이 지게 혼색 **A**를 더한다. 아래쪽을 칠해 나간다.

4 연한 트랜스페어런트 옐로를 아래쪽에 연결해 칠한다.

5 4번에서 칠한 것과 겹치게끔 혼색 **A**를 칠한 후, 물을 머금은 붓으로 펴 바른다.

POINT 그림을 기울여서 물감이 아래로 번져나가게 한다.

6 중심 부분에 혼색 **B**를 칠한다. 물을 머금은 붓으로 펴 발라 아랫부분까지 이어 그린다.

꽃 칠하기

7 바림해서 칠하려면 배경이 다 마르기 전에 꽃을 칠한다. 파란 꽃에는 연한 코발트 블루를 칠한다.

POINT 너무 모여 있게 그리거나 같은 크기로 그리지 않도록 주의한다.

8 오른쪽 아래의 파란 꽃에는 프렌치 울트라마린을 더한다. 꽃 주위에도 연한 프렌치 울트라마린을 칠해 배경과 잘 어우러지게 표현한다.

9 붉은 꽃에는 오페라 로즈, 코발트 바이올렛을 칠한다. 노란 꽃에는 윈저 옐로를 칠하고 전체를 다듬어 마무리한다.

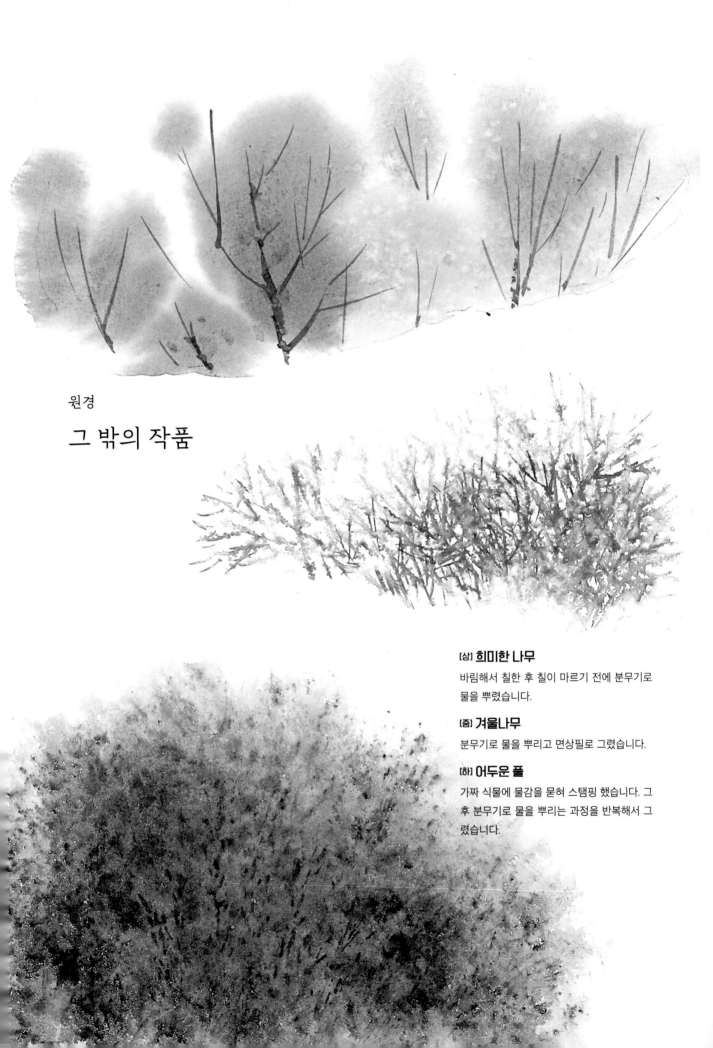

원경

그 밖의 작품

[상] 희미한 나무
바림해서 칠한 후 칠이 마르기 전에 분무기로
물을 뿌렸습니다.

[중] 겨울나무
분무기로 물을 뿌리고 면상필로 그렸습니다.

[하] 어두운 풀
가짜 식물에 물감을 묻혀 스탬핑 했습니다. 그
후 분무기로 물을 뿌리는 과정을 반복해서 그
렸습니다.

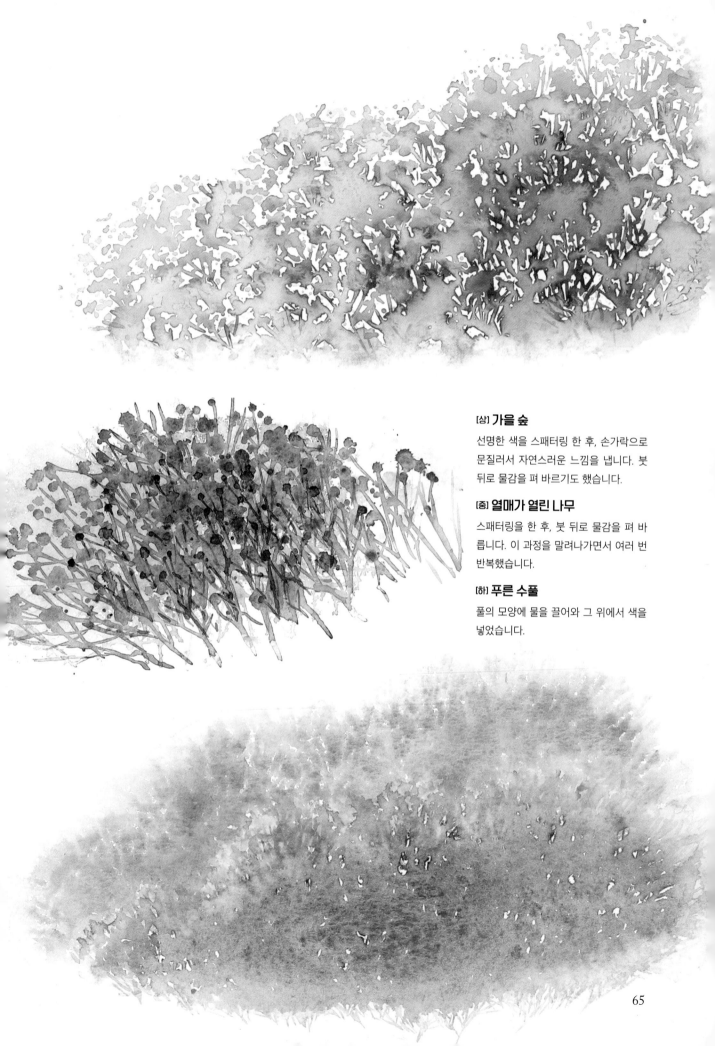

[상] 가을 숲

선명한 색을 스패터링 한 후, 손가락으로 문질러서 자연스러운 느낌을 냅니다. 붓 뒤로 물감을 펴 바르기도 했습니다.

[중] 열매가 열린 나무

스패터링을 한 후, 붓 뒤로 물감을 펴 바릅니다. 이 과정을 말려나가면서 여러 번 반복했습니다.

[하] 푸른 수풀

풀의 모양에 물을 끌어와 그 위에서 색을 넣었습니다.

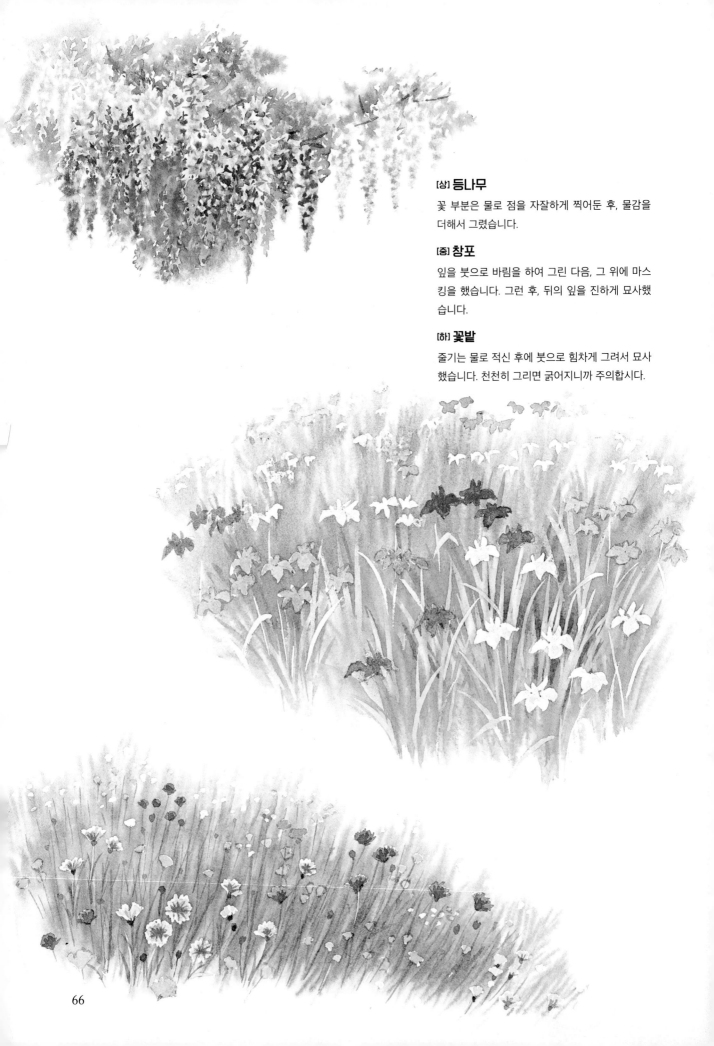

[상] 등나무

꽃 부분은 물로 점을 자잘하게 찍어둔 후, 물감을 더해서 그렸습니다.

[중] 창포

잎을 붓으로 바림을 하여 그린 다음, 그 위에 마스킹을 했습니다. 그런 후, 뒤의 잎을 진하게 묘사했습니다.

[하] 꽃밭

줄기는 물로 적신 후에 붓으로 힘차게 그려서 묘사했습니다. 천천히 그리면 굵어지니까 주의합시다.

part 2 풍경 그리기

파트 1에서는 근경, 중경, 원경을 묘사하는 방법을 배워보았습니다. 이번에는 이를 응용해서 풍경화를 그려봅시다. 식물을 조화롭게 표현하는 방법을 다양한 주제를 통해 단계별로 설명해보겠습니다.

하늘과 식물

푸른 하늘과 나무

먼저 하늘을 그리고 나서, 하늘의 번짐 효과를 부각시키는 구도를 생각하고 그립니다. 물감은 3가지만 사용합니다. 혼색의 비율을 바꿔서 다양한 색을 만듭니다.

▶ 밑그림 119쪽

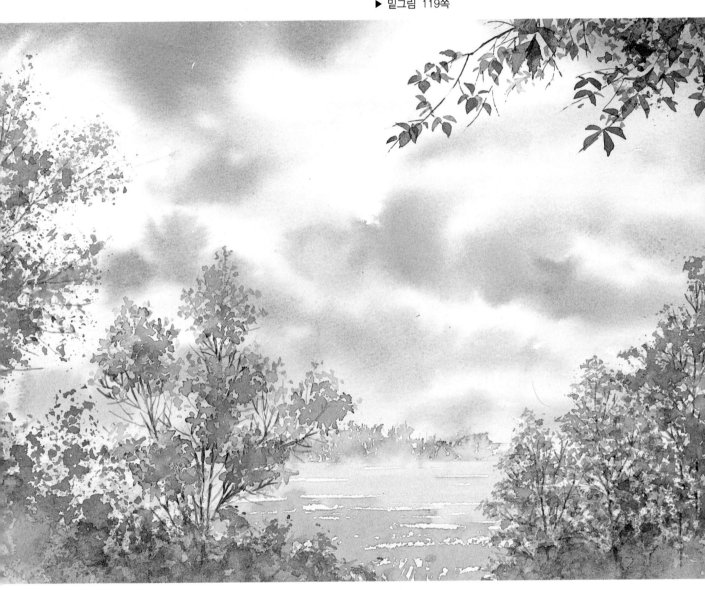

기본 3색

- 윈저 블루
- 트랜스페어런트 옐로
- 퍼머넌트 로즈

이 3색으로 물감 첨가 비율을 바꾸어 섞어서 갈색, 보라색 계열, 파란색, 녹색 계열의 혼색을 만듭니다. 밝은 황록색이나 녹색을 만들 때에, 퍼머넌트 로즈를 너무 많이 넣으면 색이 탁해질 수 있으므로 아주 소량만 쓰도록 합니다.

파란색 계열 혼색

A
- 윈저 블루 많이
- 트랜스페어런트 옐로 약간
- 퍼머넌트 로즈 약간

녹색 계열 혼색

B
- 윈저 블루
- 트랜스페어런트 옐로
- 퍼머넌트 로즈 약간

보라색 계열 혼색

C
- 윈저 블루
- 퍼머넌트 로즈
- 트랜스페어런트 옐로 약간

갈색 계열 혼색

D
- 트랜스페어런트 옐로
- 퍼머넌트 로즈
- 윈저 블루 약간

* 그리기 전에 필요한 물감을 작은 접시와 팔레트에 준비해서 물을 많이 더해 풀어두면 원활합니다. 혼색도 미리 섞어 준비해두면 좋아요(17쪽 참고).

하늘 칠하기

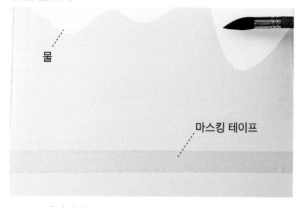

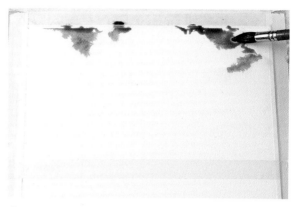

1 지평선에 마스킹 테이프를 붙여 하늘의 색이 지평선 아래로 흘러내려오지 않게 한다. 위쪽의 여백을 주고 싶은 장소에 살짝 넓게 물을 칠한다.

POINT 구름을 어느 부분에 배치할지를 생각하고 물을 칠한다.

2 구름 부분을 여백으로 남겨두고 혼색 **A** 를 칠한다.

POINT 1번에서 물을 칠한 후 6번까지 빠르게 채색을 진행해야 한다. 사용할 색을 미리 접시나 팔레트에 충분히 만들어놓고 작업하도록 한다.

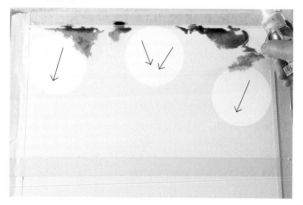

3 작은 분무기로 물을 뿌려 구름의 가장자리를 바림해서 흐려지게 표현한다.

POINT 색이 바림하고 싶은 방향으로 물을 뿌리되 불필요하게 뿌려진 물은 화면 끝에서 휴지로 닦아낸다.

4 혼색 **B** (윈저 블루 많이)를 하늘 중앙 부분, 구름 사이를 칠한다.

POINT 하늘은 위에서 아래로 색이 변화하고 있으므로, 혼색을 섬세하게 조절하여 칠한다.

구름 칠하기

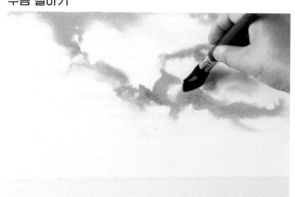

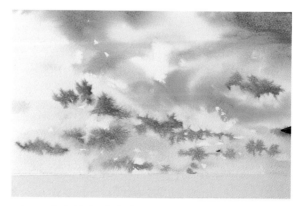

5 붓에 물을 묻힌 다음 4번에서 칠한 부분의 가장자리를 닦아내어 구름과 하늘의 경계를 바림한다.

6 앞서 칠한 색이 마르기 전에 중앙의 흰 구름의 그림자 부분에 혼색 **C** 를 더해 바림한다. 하늘 아래쪽에 혼색 **D** 를 연하게 칠하고, 혼색 **C** 로 원경의 보라색 구름을 그린다.

나무의 밑그림 그리기

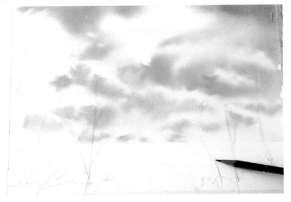

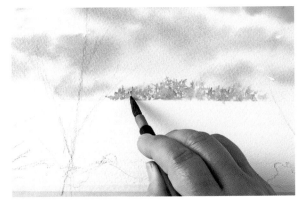

7 전체가 마르면 마스킹 테이프를 떼어내고 아래 부분에 있는 나무의 밑그림을 연필로 그린다.

POINT 하늘의 표현이 잘 보이도록 나무를 배치한다.

8 혼색 **B**(퍼머넌트 로즈 많이)를 연하게 칠해 원경의 숲을 그린다. 군데군데 윈저 블루를 더한다.

지면 칠하기

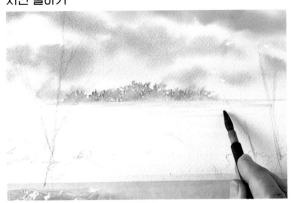

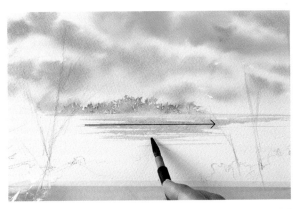

9 물을 수평선보다 아랫부분에 칠하고 혼색 **B**(트랜스페어런트 옐로 많이)를 칠한다.

POINT 원경부터 근경으로 갈수록 색을 진하게 표현해야 하므로 8번~10번은 색을 연하게 칠한다.

10 9번에 칠한 부분에 약간 덧칠하는 것처럼 혼색 **D**(트랜스페어런트 옐로 많이)를 연하게 만들어 바로 앞을 칠한다.

POINT 지면은 지평선과 평행하게 칠한다. 군데군데 스치듯 칠해서 여백이 약간씩 남게 한다.

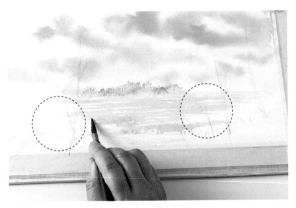

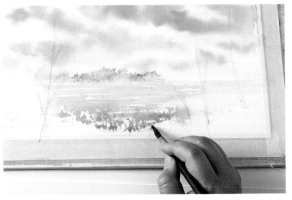

11 9번과 같은 색으로 바닥의 양 끝, 바로 앞을 칠한다. 나무와 겹치는 부분은 색을 연하게 칠한다.

12 혼색 **B**로 앞의 아랫부분을 칠한다. 풀 느낌이 나게 여백을 간간이 남기면서 섬세한 붓 터치로 그린다.

POINT 원근감이 나타나도록 진한 색으로 채색한다.

근경의 나무 칠하기

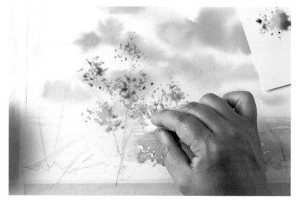

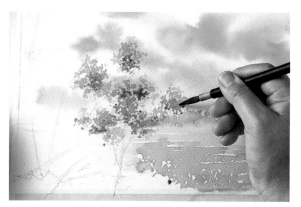

13 구겨 쥔 랩에 연한 혼색 **B**를 묻힌 다음, 나뭇잎을 생각하면서 불규칙한 형태로 스탬핑 한다.

14 13번의 나뭇잎 사이에 붓으로도 나뭇잎을 더한다. 혼색 **B**(윈저 블루를 많이 섞음)로 그늘진 잎을 그린다.

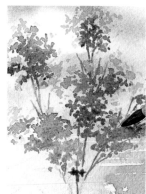 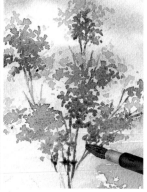

윗부분의 나무 그리기

15 14번과 같은 색으로 가지를 그린 다음, 그보다 더 진한 색으로 가지의 그늘을 그린다.

16 오른쪽 위에 연필로 나뭇가지의 밑그림을 그린다.

마무리하기

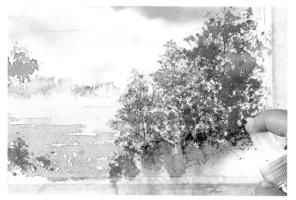

17 혼색 **B**(퍼머넌트 로즈 많이)로 잎을 그린다. 구겨 쥔 랩으로 스탬핑 한다.

POINT 잎의 묘사만 혼자 튀지 않게 스탬핑 해서 그림에 어우러지게 표현한다.

18 모든 나무를 13~15번과 같은 방법으로 그린다. 근경이므로 약간 진하게 채색한다. 작은 분무기로 물을 뿌려서 아랫부분 색을 아래로 흘러내리게 만든다. 그림의 중심부에 초점을 두고 싶으므로 근경은 바림해서 흐릿하게 표현하고 묘사를 단순히 해서 마무리한다.

하늘과 식물

해질녘의 바다와 나무

이번에는 나무들이 포인트가 될 그림이므로 68쪽의 '푸른 하늘과 나무'와는 달리 밑그림부터 먼저 그리겠습니다. 일몰은 한순간에 그려내야 성공할 수 있습니다. 단숨에 색을 넣어 그려나갑니다. 파도는 마스킹액을 발랐다가 긁어내어 표현합니다.

▶ 밑그림 120쪽

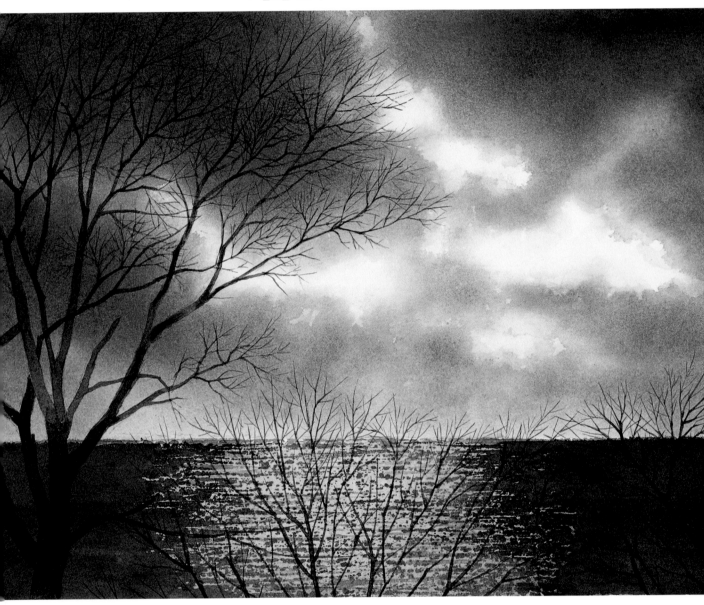

하늘, 바다, 나무

- 트랜스페어런트 옐로

A
- 퀴나크리돈 레드
- 트랜스페어런트 옐로

- 오페라 로즈

B
- 윈저 블루
- 오페라 로즈

C
- 윈저 블루
- 울트라마린

D
- 윈저 블루
- 알리자린 크림슨
- 트랜스페어런트 옐로 약간

E
- 윈저 블루
- 트랜스페어런트 옐로 약간

* 그리기 전에 필요한 물감을 작은 접시와 팔레트에 준비해서 물을 많이 더해 풀어 두면 원활합니다. 혼색도 미리 섞어 준비해두면 좋아요(17쪽 참고).

석양 그리기

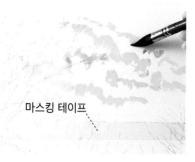

마스킹 테이프

1 밑그림을 준비한다. 수평선에 마스킹 테이프를 붙여서 색이 아래로 흘러내리는 것을 방지한다. 석양의 빛을 생각하며 중심 부분에 여백을 남겨두면서 트랜스페어런트 옐로를 칠한다.

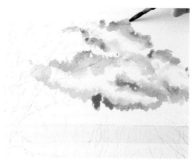

2 1번의 바깥쪽에 혼색 **A** 를 칠한다.

POINT 1번에서 칠한 물이 마르기 전에 9번까지 빠르게 채색을 진행해야 하므로 사용할 색을 반드시 작은 접시나 팔레트에 충분히 만들어 놓는다.

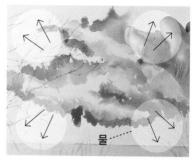

물

3 작은 분무기로 물을 바깥쪽을 향해 뿌려서 색을 번져나가는 듯이 표현한다.

4 3번에 약간 덧칠하는 것처럼 오페라 로즈를 연하게 바깥쪽을 향해 칠한다.

5 4번에서 칠한 것의 바깥쪽에 혼색 **B** 를 칠해서 어두운 구름을 표현한다. 분무기로 물을 뿌려 바깥쪽으로 바림한다.

POINT 노란색과 혼색 **B** 의 보라색이 섞이면, 색이 탁해지므로 주의한다.

6 5번보다 더 바깥쪽에 혼색 **C** 를 더해준다. 그림을 비스듬히 기울여서 색이 자연스럽게 번져나가게 한다.

POINT 종이 위에 물이 너무 많으므로 적당히 휴지로 빨아들여 물기를 조절한다.

7 좌우 구름의 색을 더욱 어둡게 표현하기 위해 혼색 **D** 나 혼색 **E** 를 구름 속에 더해서 채색한다.

POINT 구름 사이로 비치는 빛 부분에 어두운 색이 흘러 들어가지 않도록 주의한다.

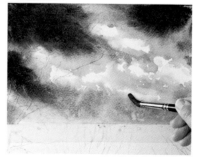

8 석양의 중심 부분에 있는 흰색과 노란색 사이로 물을 칠한 다음, 물기를 짜낸 붓으로 자연스럽게 번져나가도록 다듬어준다.

POINT 나중에 다시 다듬을 수 있으므로 적당히 하고 넘어가도 괜찮다.

9 색이 만족스럽게 잘 번진 부분을 드라이기로 말린다.

POINT 자연 건조시키면 물감이 너무 번질 수 있기 때문에 드라이기로 바로 말리는 것이 좋다.

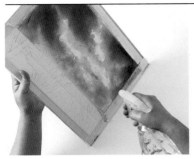

10 마르면 그림을 세우고 큰 분무기로 오른쪽 반에 물을 뿌린다. 불필요한 물기는 닦아둔다.

> **POINT** 나중에 중심의 노란색 부분에 색을 넣겠지만, 작업이 복잡하므로 그림을 좌우로 반씩 나누어 진행해간다.

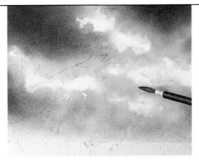

11 트랜스페어런트 옐로를 칠한다.

> **POINT** 여백의 형태가 망가지지 않게 주의한다. 10번에서 뿌린 물이 마르기 전에 14번까지 빠르게 채색을 진행해나간다.

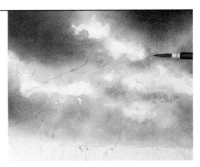

12 혼색 **A**를 노란색 층의 중심부분에 칠한다.

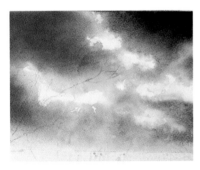

13 구름의 어두운 부분에 혼색 **B**, **C**, **D**를 칠한다.

> **POINT** 8번까지의 과정에서 칠한 색이 더욱 깊어지도록 더해나간다.

14 그림을 기울인 다음, 불필요한 물감을 휴지로 빨아들인다.

> **POINT** 적당히 번진 부분은 더 이상 번지지 않도록 드라이기로 말린다.

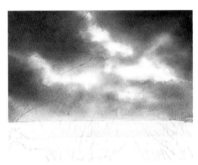

15 왼쪽 절반도 10~14번과 같은 방식으로 칠한다. 전체가 다 마르면 마스킹 테이프를 떼어낸다.

바다 칠하기

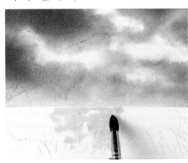

16 중앙의 반사광을 남겨두고 트랜스페어런트 옐로를 좌우에 칠한다.

> **POINT** 칠이 마르기 전에 빠르게 20번까지 채색을 진행한다.

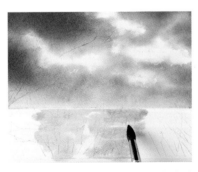

17 16번의 양 끝에 조금 겹치게 혼색 **A**를 연하게 칠한다.

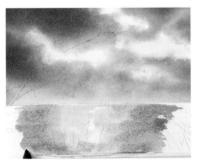

18 17번의 양 끝에 혼색 **A**를 펴바른다.

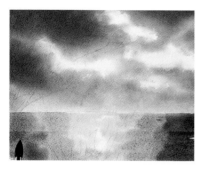

19 18번의 양 끝에 혼색 **B**를 칠해나간다.

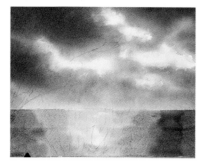

20 19번의 양 끝에 혼색 **C**를 칠해나간다.

POINT 각각의 색이 자연스럽게 변해가는 듯이 겹쳐나간다.

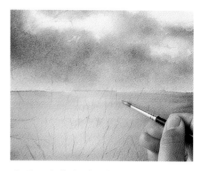

21 전체가 다 마르면 바다 중앙 햇빛의 반사광 부분에 드라이 브러쉬로 마스킹액을 칠한다.

POINT 수평선에 평행하게 칠한다.

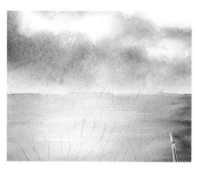

22 마스킹의 양쪽 끝은 붓을 부드럽게 움직이며 자연스럽게 스치듯이 칠한다.

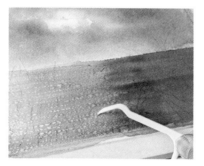

23 마스킹액이 마르면 치실 뒷부분으로 긁어서 마스킹을 군데군데 벗겨낸다.

POINT 수평선에 평행하게 치실을 잡은 손을 좌우로 왕복한다.

24 수평선 위쪽에 마스킹 테이프를 붙이고 바다 부분 위에 혼색 **D**를 칠한다.

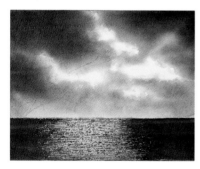

25 물감이 다 마르면 마스킹을 벗겨낸다.

26 혼색 **D**로 왼쪽의 나무를 그린다.

POINT 나무 끝으로 갈수록 가늘어지도록 섬세하게 그려간다.

27 다른 나무도 혼색 **D**로 그린다. 전체를 다듬어 마무리한다.

하늘과 식물 그 밖의 작품

해질녘

도로와 길가의 풀을 그리고 그 위
에 어두운 색을 칠해서 디테일이
눈에 잘 띄지 않게 묘사했습니다.
하늘은 바림해서 단숨에 그렸습
니다.

눈 내리는 날

눈 내리는 날의 흐린 하늘. 멀리
있는 산의 나무들은 여러 번 색을
겹쳐서 어둡게 표현했습니다.

공원

공원에서의 스케치. 분무기로 물을 뿌려 구름을 부드럽게 표현했습니다. 여러 가지 나무들은 드라이 브러쉬나 바림질 등 그리는 방법을 달리하여 그렸습니다.

산 정상에서 내려다 본 풍경

앞의 덤불은 스패터링으로 바탕색을 깔고, 칠이 마른 다음, 붓으로 가는 가지를 그려 넣었습니다.

물가의 식물

비 내리는 호수

그리자유 기법(13쪽 참고)으로 그리는데, 원경에 있는 많은 나무에도 통일감이 생겨 정리하기 쉽습니다.
종이를 기울여 물감이 아래로 흘러내리게 해서 호수에 비치는 그림자를 표현합니다.

▶ 밑그림 121쪽

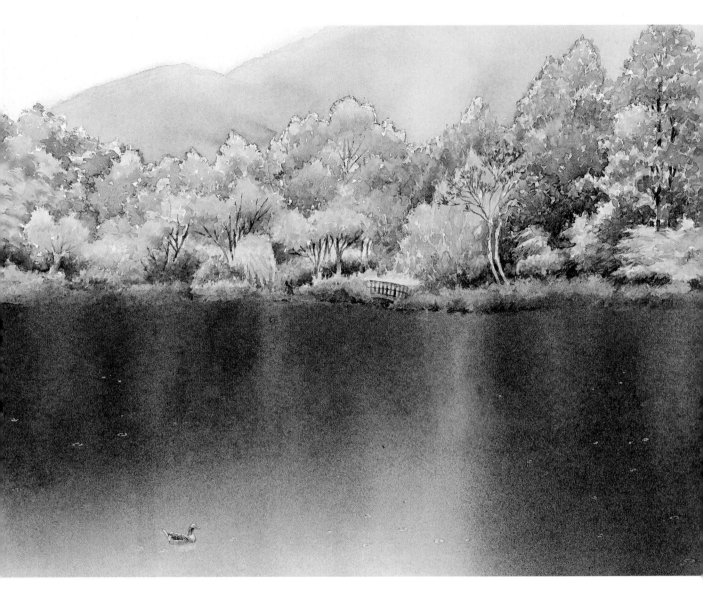

그리자유 부분

A
- 인단트렌 블루
- 알리자린 크림슨
- 트랜스페어런트 옐로

나무
- 퍼머넌트 샙 그린

B
- 이미다졸론 레몬
- 퍼머넌트 샙 그린
- 윈저 그린
- 페릴렌 그린
- 알리자린 크림슨
- 인단트렌 블루

C
- 이미다졸론 레몬
- 알리자린 크림슨 약간

호수
- 이미다졸론 레몬
- 퍼머넌트 샙 그린
- 윈저 그린
- 페릴렌 그린
- 윈저 블루
- 인단트렌 블루

산

D
- 알리자린 크림슨
- 퍼머넌트 샙 그린

E
- 윈저 블루
- 퍼머넌트 샙 그린

* 그리기 전에 필요한 물감을 작은 접시와 팔레트에 준비해서 물을 많이 더해 풀어두면 원활합니다. 혼색도 미리 섞어 준비해두면 좋아요(17쪽 참고).

그리자유

1 밑그림을 준비한다. 원경의 나무 위쪽에 물을 점점이 찍어준다. 마르기 전에 혼색 **A**를 더해 나무를 칠한다.

POINT 물이 마르므로 부분을 나누어 진행한다.

2 아래도 1번과 같은 방법으로 채색을 진행한다. 줄기는 혼색 **A**를 진하게 칠한다.

POINT 나뭇가지는 간격을 주어 듬성듬성 여백을 남겨두며 칠한다.

3 1, 2번과 같은 방법으로 부분을 나누어 원경의 나무를 모두 칠한다. 전체 칠이 다 마르면 빽붓으로 호수 부분에 물을 칠한다.

POINT 물이 마르기 전에 5번까지 빠르게 채색을 진행한다.

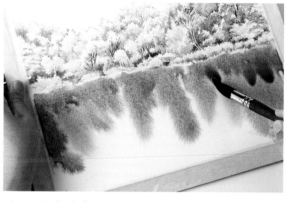

4 물에 비치는 나무의 위치를 생각해서 진한 혼색 **A**를 칠해 진하기를 더해간다. 물감이 아래로 흘러내리도록 종이를 기울여 조절해준다.

POINT 물에 비치는 나무들의 길이와 위치는 실제 나무에 맞춰 그린다. 호수의 수면에 연필로 기준을 잡아두면 좋다.

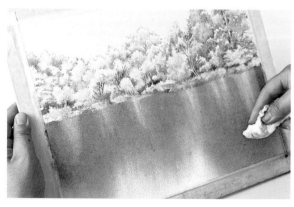

5 물가에 있는 밝은 나무가 수면에 반사되는 것을 표현하기 위해 휴지로 재빨리 세로로 닦아낸다. 드라이기로 건조시킨다.

POINT 물에 적셔서 짠 거즈로 닦아내도 좋다.

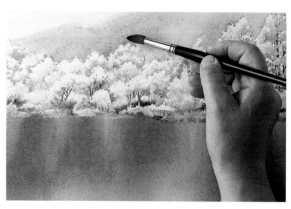

6 산 부분에 빽붓으로 물을 칠한다. 같은 부분에 혼색 **A**를 연하게 칠한다. 그리자유가 완성되었다.

원경의 나무 칠하기

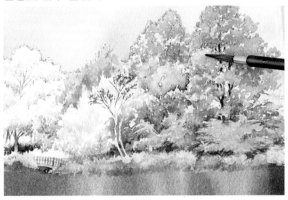

7 위쪽의 나뭇잎에 퍼머넌트 샙 그린을 연하게 칠한다. 칠하는 위치를 약간씩 옮기면서 앞에 있는 밝은 부분에는 혼색 **B** 를 칠한다.

POINT 칠이 조금씩만 겹치게 옮기며 칠하면, 투명한 느낌이 난다.

8 잎의 균형을 살펴보면서 약간씩 칠하는 위치를 옮기면서 윈저 그린과 페릴렌 그린을 겹쳐 칠한다.

9 8번의 칠이 마르기 전에 그늘진 부분에 알리자린 크림슨과 인단트렌 블루를 칠한다.

10 가운데 노란 나무에 혼색 **C** 를 칠한다.

호수 칠하기

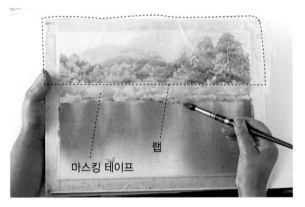

마스킹 테이프

랩

11 물 위에 떠 있는 오리, 물결은 G펜으로 마스킹액을 칠해 표현한다.

POINT 12번~16번까지 빠르게 채색을 진행해야 하므로 작은 접시나 팔레트에 사용할 색을 충분히 준비해둔다.

12 호수보다 더 윗부분에 랩과 마스킹 테이프를 붙여 보호하고 호수 부분에 큰 분무기를 이용해 물을 뿌린다. 종이를 앞으로 기울여 수면에 비치는 그림자를 표현한다. 이미다졸론 레몬을 묽게 칠해준다.

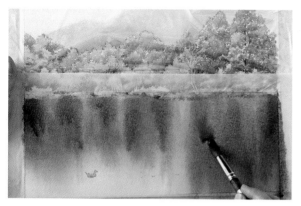

13 이를 기울이면서 퍼머넌트 샙 그린, 윈저 그린을 묽게 칠해 번져 내려가게 한다.

> **POINT** 수면의 반사되는 그림자를 신경 써서 나무의 색깔과 높이를 확인하면서, 수면에 비치는 녹색도 되도록 비슷하게 묘사해준다.

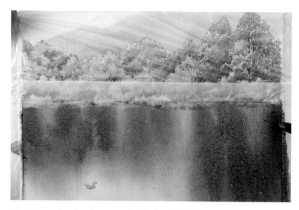

14 그늘이 짙은 곳에 진한 페릴렌 그린을 묽게 해서 더해준다.

15 수면의 왼쪽 아래에 윈저 블루를 연하게 칠한다.

16 물가에 인단트렌 블루를 칠해 그림자를 더한다.

마무리하기

17 전체가 다 마르면 손가락으로 살살 문질러 마스킹을 벗겨낸다. 오리를 혼색 **D**로 묘사한다.

18 원경의 산에 연한 혼색 **E**를 칠한다. 전체를 다듬어 완성한다.

물가의 식물
나무 그림자가 비치는 연못

물속 모습을 너무 자세히 그리면 수채화의 투명한 느낌이 사라져 버립니다. 그리자유 기법(13쪽 참고)을 이용해 물속과 수면을 나누어 그리면 통일감 있게 연못을 표현할 수 있습니다.

▶ 밑그림 122쪽

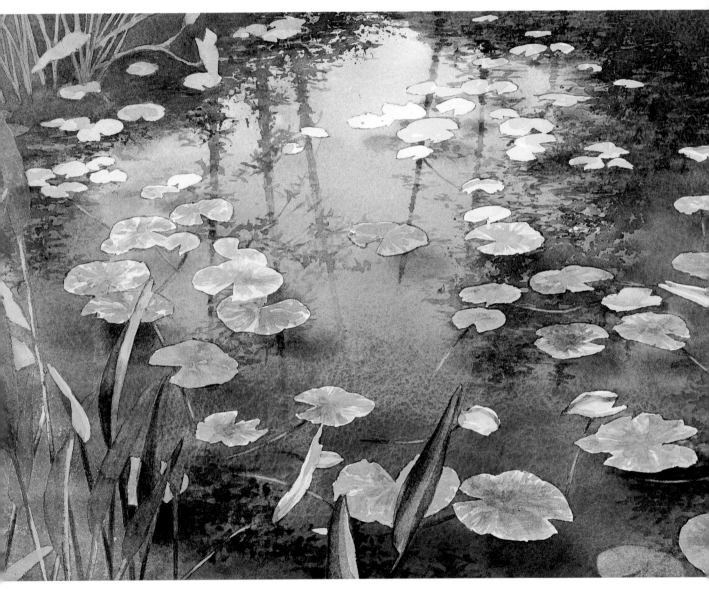

그리자유 부분

A
- 윈저 블루
- 퍼머넌트 샙 그린
- 알리자린 크림슨

B
- 윈저 블루
- 번트 엄버
- 로 시에나

연못

- 윈저 블루
- 코발트 블루
- 프렌치 울트라마린
- 윈저 바이올렛
- 오페라 로즈
- 후커스 그린

연잎, 풀

C
- 후커스 그린
- 로 시에나
- 트랜스페어런트 옐로
- 오페라 로즈

D
- 번트 엄버
- 퍼머넌트 샙 그린
- 프렌치 울트라마린
- 로 시에나
- 퍼머넌트 샙 그린

* 그리기 전에 필요한 물감을 작은 접시와 팔레트에 준비해서 물을 많이 더해 풀어두면 원활합니다. 혼색도 미리 섞어 준비해두면 좋아요(17쪽 참고).

그리자유

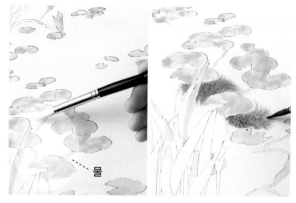

물

1 밑그림을 준비한다. 연잎과 풀의 밝은 부분에 마스킹액을 칠한다. 전체가 마르면 연잎의 그림자가 되는 부분보다 1~2㎝ 넓게 물을 칠하고 혼색 **A**를 칠한다.

POINT 물이 마르므로 하나씩 채색을 진행한다.

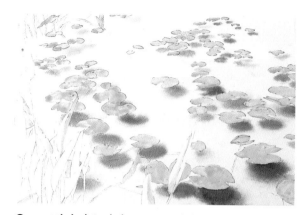

2 1번과 같은 방법으로 모든 연잎의 그림자를 칠한다.

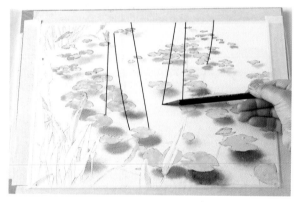

3 연필로 수면에 비치는 나무 그림자의 밑그림을 그려둔다.

POINT 처음부터 그려두면 수면이 너무 복잡해보이므로 연잎 그림자의 그리자유 작업을 한 다음에 그리는 것이 좋다.

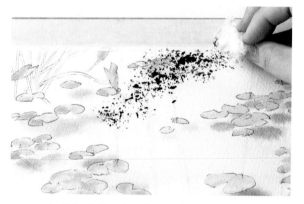

4 수면에 비치는 나뭇잎을 그리자유 기법으로 칠한다. 구겨진 랩에 연한 혼색 **B**를 묻혀서 스탬핑 한다.

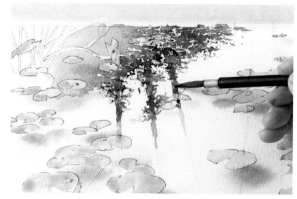

5 4번의 칠에 붓으로 나무 그림자의 형태를 다듬어 그린다. 물을 묻힌 붓으로 나뭇잎 그림자의 왼쪽에도 색을 확산시켜서 바림한다. 혼색 **B**로 나무 줄기를 얇게 그린다.

6 4, 5번과 같은 방법으로 모든 나무의 그림자를 그린다.

POINT 수면에 비친 나무 그림자이므로 너무 선명하게 그리지 않는다.

7 큰 분무기로 물을 뿌린다.

POINT 13번까지 빠르게 채색을 진행해야 하므로 사용할 색을 작은 접시나 팔레트에 충분히 만들어둔다.

8 붓에 물을 묻혀 연못 중앙을 칠한다.

POINT 그리자유 기법으로 채색한 부분에 물을 칠하지 않도록 주의한다.

9 위쪽에 윈저 블루를 칠한다. 물감이 아래로 갈수록 진해지게 종이를 기울이며 조절한다.

POINT 한 번에 칠해서 빠르게 진행한다. 같은 부분을 여러 번 칠하지 않도록 주의한다.

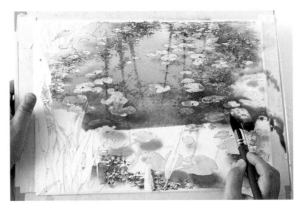

10 종이를 기울이며, 9번의 칠과 조화를 이루도록 코발트 블루를 칠한다.

POINT 넓은 면적을 칠해야 하기 때문에 물을 듬뿍 머금을 수 있는 품질 좋고 굵은 붓을 사용하는 것이 좋다.

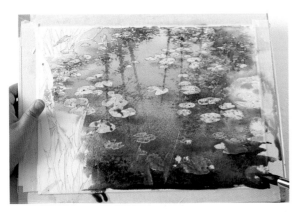

11 칠하는 위치를 아래로 옮기면서 프렌치 울트라마린, 윈저 바이올렛 순으로 바른다.

POINT 아래로 갈수록 물감을 진하게 칠하면 더욱 대비감이 생긴다.

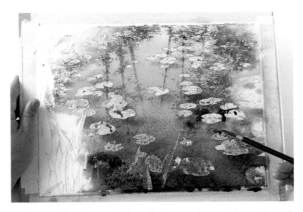

12 수면에 군데군데 오페라 로즈와 후커스 그린을 칠한다.

POINT 색이 단조로워 보이지 않게 분홍색이나 녹색 등 다른 색을 칠해 색감을 조정한다.

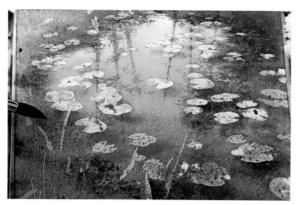

13 좌우에 있는 어두운 나뭇잎 그림자 부분에 혼색 **B**를 칠해 파란 부분과 경계가 자연스럽게 이어지도록 만든다.

풀, 연잎 칠하기

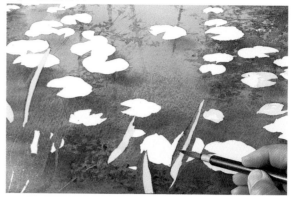

14 전체가 다 마르면, 손가락으로 살살 문질러 마스킹을 벗겨낸다. 풀에 혼색 **C**를 칠한다. 물색의 부분에는 트랜스페어런트 옐로를 칠해서 녹색으로 만든다.

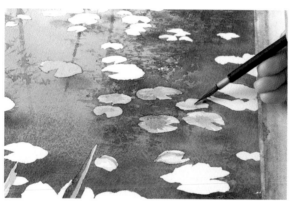

15 혼색 **C**를 진하기를 달리하며 연잎을 칠한다. 군데군데 오페라 로즈를 덧칠한다.

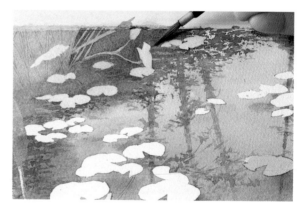

16 물가와 연잎 그림자에 혼색 **D**를 칠한다.

마무리하기

17 줄기모양으로 마스킹 테이프를 자르고 틈을 벌려 붙인다. 물에 적신 스펀지로 문지른 다음, 휴지로 색을 닦아낸다.

18 그 다음, 퍼머넌트 샙 그린을 칠한다. 17, 18번을 반복해서 줄기를 여러 개 그린다. 수면 아래에 어두운 줄기를 그리고 전체를 다듬어 마무리한다.

물가의 식물 계곡

원경에서 근경까지 힘차게 흐르는 계곡물을 그려보겠습니다. 원근감 표현을 위한 채색 방법을 배워봅시다. 계곡물은 마스킹 작업 없이 물줄기를 바림해서 그립니다.

▶ 밑그림 123쪽

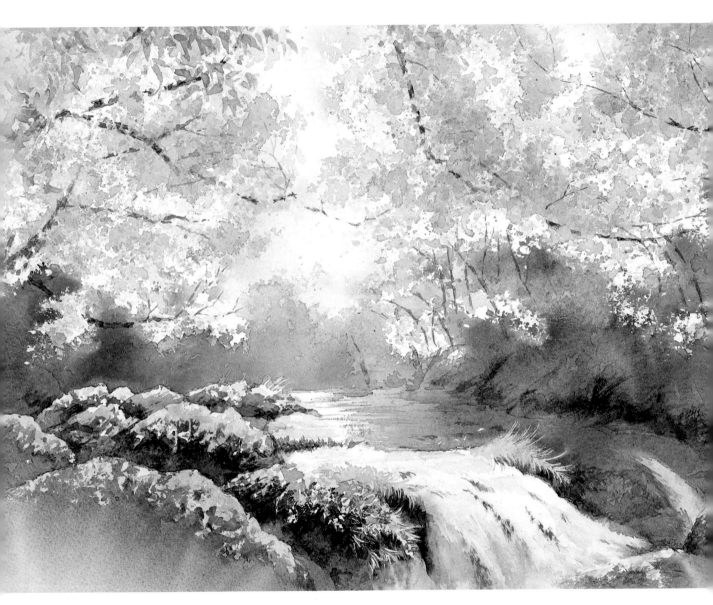

그리자유 부분

A
- 프탈로 튀르쿠아즈
- 퍼머넌트 샙 그린
- 알리자린 크림슨

* 그리기 전에 필요한 물감을 작은 접시와 팔레트에 준비해서 물을 많이 더해 풀어두면 원활합니다. 혼색도 미리 섞어 준비해두면 좋아요(17쪽 참고).

원경

- 트랜스페어런트 옐로
- 윈저 블루
- 울트라마린

B
- 울트라마린
- 트랜스페어런트 옐로
- 알리자린 크림슨

C
- 코발트 블루
- 프렌치 울트라마린

바위, 나무, 물결 등

D
- 프렌치 울트라마린
- 퍼머넌트 샙 그린
- 알리자린 크림슨

- 울트라마린
- 코발트 블루
- 퍼머넌트 샙 그린
- 윈저 블루
- 프탈로 튀르쿠아즈

E
- 퍼머넌트 샙 그린
- 트랜스페어런트 옐로

채색 전 준비하기

1 밑그림을 준비한다. 구겨 쥔 랩에 마스킹액을 묻혀 원경의 밝은 부분에 스탬핑 한다.

2 바위 모양으로 종이를 잘라 바위 부분에 마스킹액이 묻지 않게 보호한다. 구겨 쥔 종이에 마스킹액을 묻혀 스탬핑 한다. 바위 위에 난 풀은 붓으로 마스킹액을 칠한다.

그리자유

3 바위 그림자에 드라이 브러쉬로 혼색 **A** 를 칠한다. 물을 묻힌 붓으로 살짝 색을 자연스럽게 만들어준다.

원경 칠하기

4 바위와 계곡물을 뺀 원경에 백붓으로 물을 바른다. 중심에서 좌우로 연한 노란색, 파란색, 혼색 **B** , **C** 의 순서로 배경색을 더한다.

POINT 빛이 비치는 중심부분은 연한 색으로 칠한다. 물이 마르기 전에 6번까지 빠르게 채색을 진행한다.

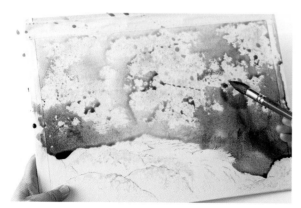

5 종이를 기울여 들어서 색이 흘러내려 자연스럽게 아래로 갈수록 진해지게 조정한다.

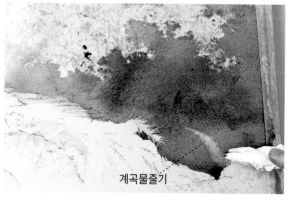

계곡물줄기

6 불필요한 물감은 휴지로 재빠르게 빨아들여 다듬는다. 작은 물줄기도 휴지로 색을 닦아내서 형태를 만든다.

바위 칠하기

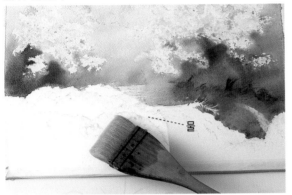

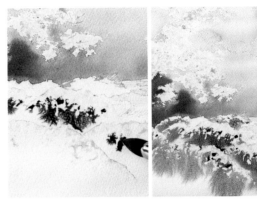

7 바위 부분에 빽붓으로 물을 칠한다.

POINT 물이 마르기 전에 10번까지 빠르게 채색을 진행한다.

8 바위 위쪽에 진한 혼색 **D**를 칠하고 아래에 연한 혼색 **D**를 덧칠한다.

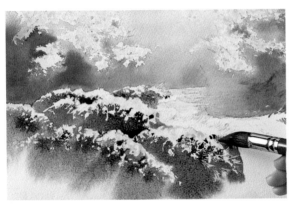

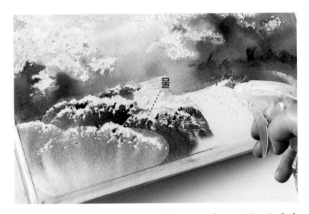

9 울트라마린과 코발트 블루를 군데군데 칠해서 색감에 변화를 준다.

10 바로 앞에 있는 바위에만 분무기로 물을 뿌려서 부드럽게 표현한다.

POINT 종이를 기울여 들어서 물감이 아래로 흘러내리게 한다.

원경의 나무 칠하기

11 전체 칠이 다 마르면 마스킹을 벗겨낸다. 구겨 쥔 랩에 연한 혼색 **E**를 묻혀 원경의 나무에 스탬핑을 한다. 붓으로 다듬어 나뭇잎을 자연스럽게 표현해준다.

12 연한 퍼머넌트 샙 그린을 붓에 묻혀 스패터링 한다.

13 구겨 쥔 랩에 연한 윈저 블루를 묻혀 그늘진 부분에 스탬핑 한다.

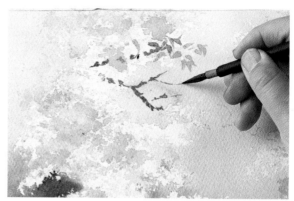

14 혼색 **B**로 그늘져 있는 잎을 그린다. 잎 사이에 혼색 **D**로 가지를 그린다.

POINT 이 부분은 가까이에 있기 때문에 잎 모양을 조금 그려 넣는다.

바위의 이끼 칠하기

15 윈저 블루나 프탈로 튀르쿠아즈로 나무의 모양을 다듬는다.

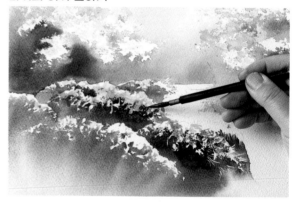

16 마스킹을 한 부분에 혼색 **E**나 퍼머넌트 샙 그린, 코발트 블루를 덧칠한다.

POINT 빛나는 부분이므로 연하게 칠하고 군데군데 여백을 남겨두어 하이라이트를 만든다.

계곡물 그리기

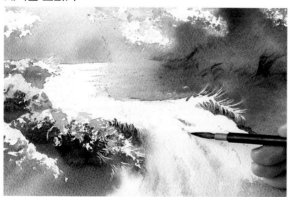

17 계곡 가장자리를 물에 적신 스펀지로 문질러 부드러운 느낌을 준다. 계곡 전체에 물을 칠해서 아주 연한 울트라마린으로 힘차게 흐르는 물줄기를 바림해서 그린다.

마무리하기

18 물감이 튀기지 않았으면 하는 부분을 휴지 등으로 덮어 보호한다. 붓에 퍼머넌트 샙 그린을 묻혀 나무들에 스패터링을 한다. 전체를 다듬어 마무리한다.

그 밖의 작품

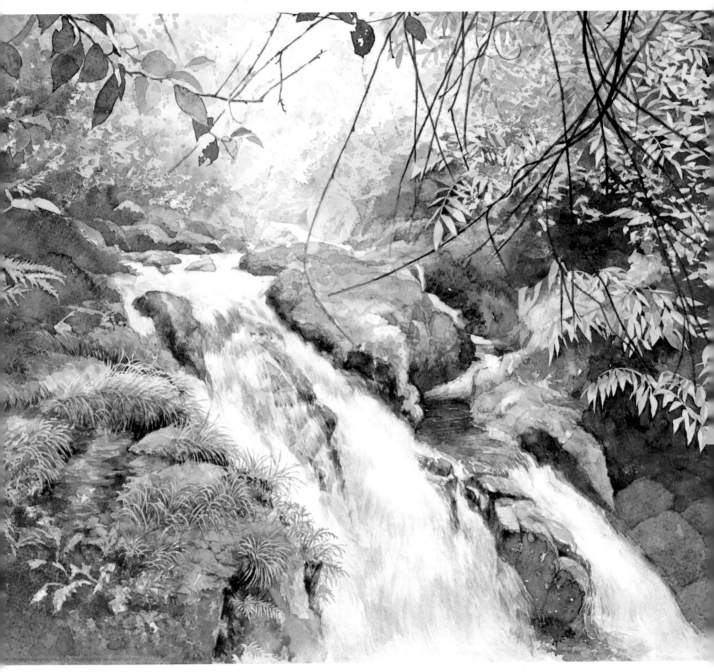

계곡

솟아오른 바위 위에서 바라본 전망입니다.
바위 표면에 아름답고 부드러운 이끼가
덮여 있어, 끌렸습니다. 이끼나 작은 풀은
G펜으로 마스킹 했습니다.

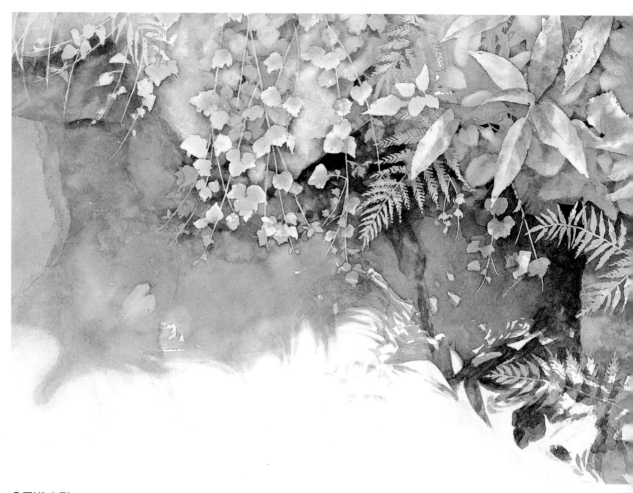

초록빛 수면

먼저 수면 아래에 바위의 그림자를 회색으로 그리고 투명
하고 채도 높은 녹색을 칠했습니다.

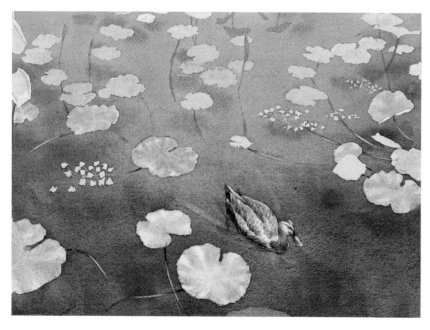

여름날의 저녁

82쪽의 '나무 그림자가 비치는 연못'과 같은 기
법으로 그렸습니다. 채도나 투명도가 낮은 물
감을 사용해서 수수하고 차분한 분위기를 연출
했습니다.

정원의 식물 꽃의 문

문 부분에는 드라이 브러쉬로 그리자유를
한 후, 웨트 인 웨트로 다양한 색을 칠했습니다.
문에 드리운 그림자를 미묘한 색조로 표현해보세요.

▶ 밑그림 124쪽

그리자유 부분

A
- 울트라마린
- 트랜스페어런트 옐로
- 알리자린 크림슨

문, 잎 등

- 트랜스페어런트 옐로
- 윈저 블루
- 후커스 그린
- 오페라 로즈
- 울트라마린

B
- 울트라마린
- 퍼머넌트 샙 그린
- 알리자린 크림슨 약간

C
- 알리자린 크림슨
- 윈저 블루
- 트랜스페어런트 옐로

D
- 오페라 로즈
- 트랜스페어런트 옐로

E
- 윈저 블루
- 트랜스펜어런트 옐로

F
- 세룰리안 블루
- 코발트 블루

- 퍼머넌트 샙 그린
- 번트 시에나

* 그리기 전에 필요한 물감을 작은 접시
와 팔레트에 준비해서 물을 많이 더해
풀어두면 원활합니다. 혼색도 미리 섞
어 준비해두면 좋아요(17쪽 참고).

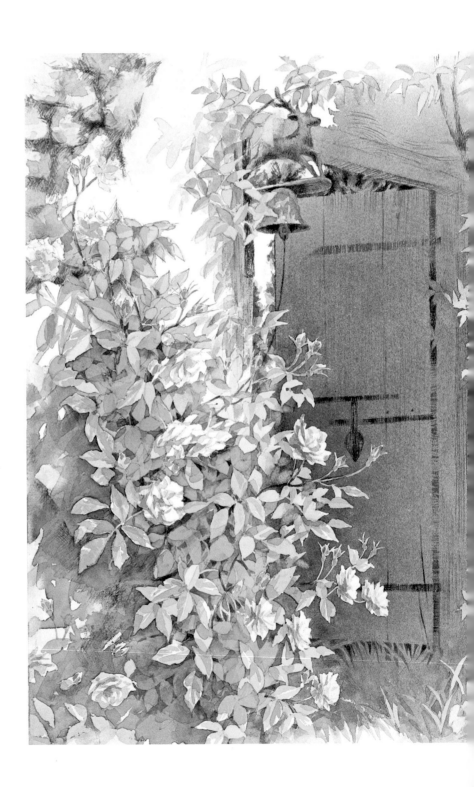

채색 전 준비하기

1 밑그림을 준비한다. 빛이 비치는 나뭇잎과 풀에는 마스킹액을 칠한다.

그리자유

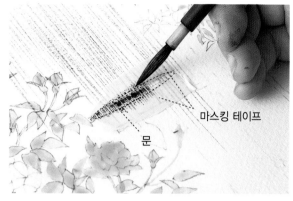

마스킹 테이프

문

2 문에 드라이 브러쉬로 혼색 **A**를 칠한다. 붓을 스치는 듯이 쏙쏙 나뭇결과 평행하게 그린다. 사이를 띄워 마스킹 테이프를 두 장붙인 다음, 그 틈을 진하게 칠해서 쇠 장식을 표현한다.

문 칠하기

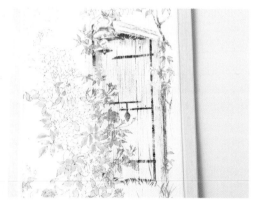

3 빗장과 나사, 도어 벨도 혼색 **A**로 그림자와 질감을 표현한다.

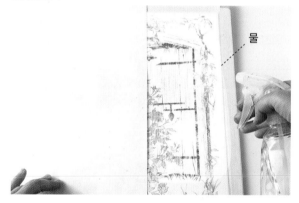

물

4 왼쪽 장미 부분을 종이로 덮어 보호한다. 문과 그 오른쪽에 분무기로 물을 뿌린다.

POINT 물이 마르기 전에, 8번까지 빠르게 채색을 진행한다. 사용할 색은 작은 접시나 팔레트에 미리 충분히 만들어 놓는다.

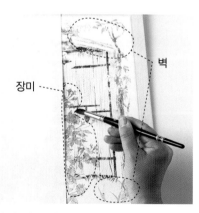

벽

장미

5 문쪽으로 나와 있는 장미에 물이 잘 퍼지게 붓으로 살짝 문질러준다.

POINT 문 위아래에 있는 벽은 4번에서 뿌린 물방울이 망가지지 않게 주의한다.

6 트랜스페어런트 옐로, 윈저 블루, 후커스 그린, 오페라 로즈, 울트라마린을 굵은 붓으로 더해주어 번지게 한다.

POINT 많은 양의 물감을 더해 번짐 효과를 줄 때에는 붓을 손가락으로 밀어준다.

7 종이를 기울여 물감이 스며드는 것과 그늘의 색조를 조절한다. 휴지로 불필요한 물감을 흡수한다.

8 전체를 살피면서 색감이 부족해 보이는 부분에 6번의 물감을 더 더해준다.

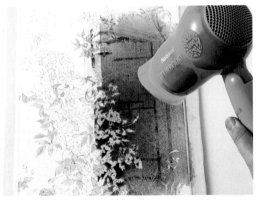

장미나무 칠하기

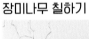

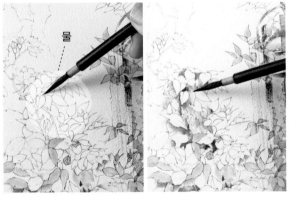

9 색이 만족스럽게 번진 부분은 드라이기로 건조시킨다.

10 잎의 그늘진 부분에 물을 칠하고, 진하기를 달리하며 혼색 **B**를 칠한다. 아래쪽도 같은 방법으로 칠하고 그림자를 더한다.

POINT 물이 마르므로 구역을 나누어 채색을 진행한다.

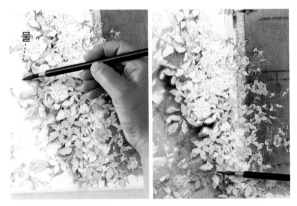

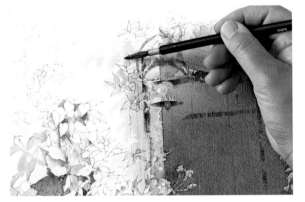

11 전체가 다 마르면 왼쪽 아래 벽에 드리운 그림자 부분에 물을 칠한다. 잎 그림자를 그리듯이 물을 칠한다. 6번에서 문을 칠했던 색을 묽게 칠한다.

12 문의 왼쪽 윗부분에 매달린 나뭇잎의 그림자도 11번과 같은 방법으로 칠한다.

벽돌 칠하기

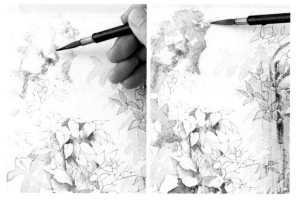

13 왼쪽 위의 벽돌에 드라이 브러쉬로 혼색 **A**를 칠한다. 그 위에 연한 트랜스페어런트 옐로, 오페라 로즈, 윈저 블루를 칠한다.

POINT 갈색으로 칠하지 말고 여러 가지 색을 덧칠해서 표현한다.

벨 칠하기

14 혼색 **F**로 문의 장식과 벨을 칠한다.

장미 칠하기

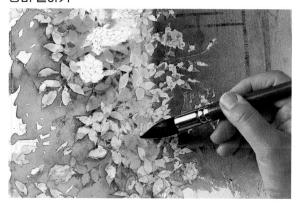

15 정중앙 부근의 장미의 잎에 진하기를 달리하면서 혼색 **E**를 칠한다. 전체가 다 마르면 손가락으로 살살 문질러 마스킹을 벗겨낸다.

16 혼색 **D**로 장미꽃을 칠한다. 가장 밝은 꽃잎은 종이의 흰 바탕색으로 남겨두고 화심은 트랜스페어런트 옐로를 칠한다. 혼색 **C**로 잎을 칠한다.

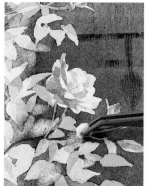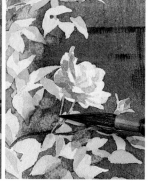

17 물에 적신 스펀지를 둥글게 말아 핀셋으로 집어 군데군데 배경의 색을 닦아내서 잎 모양을 만든다. 그 위에 퍼머넌트 샙 그린을 칠해 잎을 흐릿하게 칠한다.

마무리하기

18 어두운 부분에 윈저 블루를 더한다. 번트 시에나로 도어 벨의 끈을 칠한다. 전체적으로 다듬어 마무리한다.

정원의 식물

작은 정원

가운데의 장미가 돋보이도록 다른 모티브는 묘사를 덜하고 명암의 대비와 채도도 떨어뜨려 표현에 강약을 줍니다.

▶ 밑그림 125쪽

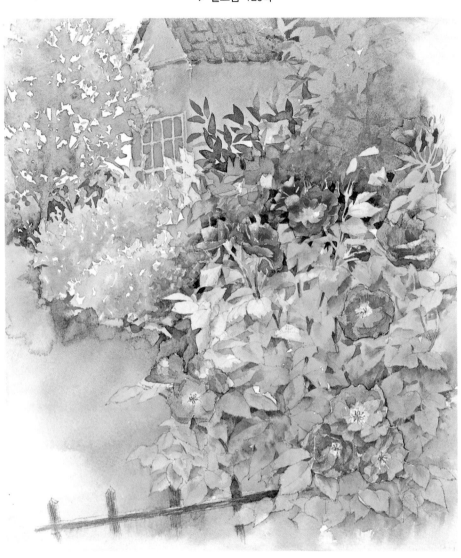

원경의 나무

A
- 윈저 블루
- 로 시에나
- 윈저 그린

그리자유 부분

B
- 윈저 그린
- 퍼머넌트 마젠타

건물, 잎 등

C
- 윈저 바이올렛
- 로 시에나

D
- 퍼머넌트 마젠타
- 로 시에나
- 로 시에나
- 울트라마린

E
- 울트라마린
- 윈저 옐로
- 윈저 옐로 약간
- 윈저 그린
- 윈저 블루

F
- 윈저 블루
- 트랜스페어런트 옐로

G
- 울트라마린
- 로 시에나

장미

H
- 오페라 로즈
- 퍼머넌트 마젠타
- 오페라 로즈
- 트랜스페어런트 옐로

* 그리기 전에 필요한 물감을 작은 접시와 팔레트에 준비해서 물을 많이 더해 풀어두면 원활합니다. 혼색도 미리 섞어 준비해두면 좋아요(17쪽 참고).

원경의 나무 칠하기

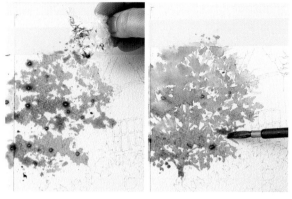

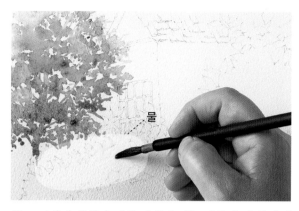

1 밑그림을 준비한다. 혼색 A 의 섞는 비율을 달리해서 밝은 녹색과 어두운 녹색을 만든다. 구겨 쥔 랩에 물감을 묻혀 잎에 스탬핑 한다.

2 1번에 칠했던 나무 아래에 있는 나무의 잎 형태에 물을 점점이 칠한다.

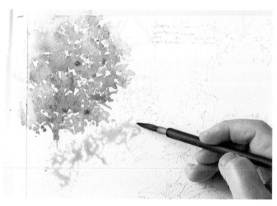

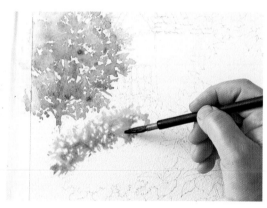

3 2번에서 칠했던 물 위에 1번의 밝은 녹색을 더한다.

4 3번 칠에 겹치듯이 윈저 그린을 칠한다. 아래로 칠해 나간다.

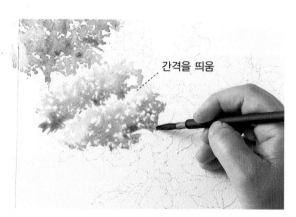

그리자유

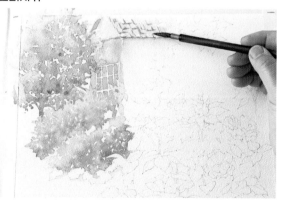

5 아래의 수풀도 3, 4번처럼 칠한다.

POINT 위쪽 단과 약간 간격을 두고 칠하지 않으면, 서로 섞일 수 있으므로 주의한다.

6 혼색 B 로 건물 왼쪽의 벽, 지붕, 창문을 칠한다.

POINT 그늘진 부분에 먼저 색을 넣으면 입체감이 잘 나타난다.

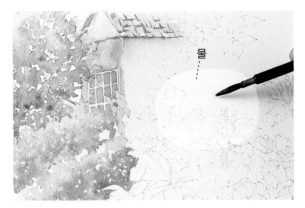

7 오른쪽 위에 있는 나무 수풀의 잎 그림자 모양에 물을 칠한다.

POINT 한 번에 다 칠하면 물이 마르기 때문에, 구역을 나누어 칠한다.

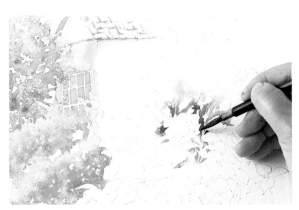

8 7번에서 칠했던 부분에 혼색 **B**를 진하기를 달리하며 칠한다.

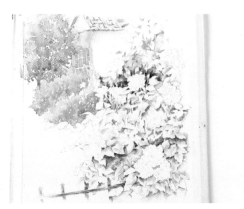

9 아래쪽까지 7, 8번처럼 수풀의 명암을 넣는다. 울타리도 칠한다.

POINT 자잘한 잎은 밑그림을 그리지 않았으므로 96쪽의 완성작품을 참고해 묘사한다.

건물 칠하기

10 전체가 다 마르면 혼색 **C**로 건물을 칠한다. 연한 혼색 **C**에 로 시에나를 더해서 창문이나 벽을 칠한다.

원경의 나무 칠하기

11 벽이 마르면 혼색 **D**를 진하기를 달리하며 마른 잎을 그린다. 군데군데 울트라마린을 더한다.

12 왼쪽 원경의 나무는 혼색 **A**를 진하기를 달리하여 칠한다. 끝 부분은 작은 분무기로 물을 뿌려 바림한다.

13 그늘진 부분에 혼색 **E**를 더해서 장미꽃이 돋보이게 한다.

잎 칠하기

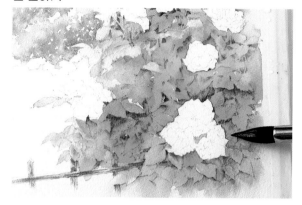

14 연한 윈저 옐로, 연한 윈저 그린, 연한 윈저 블루로 장미의 잎을 칠한다.

> **POINT** 마르기 전에, 차례로 덧칠한다. 그리자유로 칠한 회색이 녹지 않도록 가볍게 붓 터치를 한다.

잔디 칠하기

15 혼색 **F**로 왼쪽 잔디를 칠하고 끝 쪽에 작은 분무기로 물을 뿌려 바림한다. 마르기 전에 장미 주위에 윈저 블루나 혼색 **E**를 더해준다.

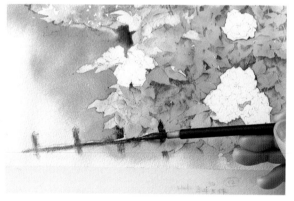

16 혼색 **G**로 울타리를 덧칠한다.

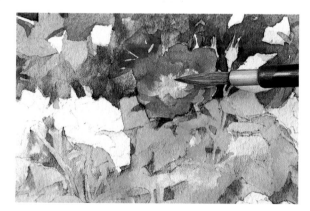

17 혼색 **H**로 장미 꽃잎을 칠하고 오페라 로즈를 덧칠한다. 화심은 트랜스페어런트 옐로를 칠한다. 다른 꽃들도 같은 방법으로 채색한다. 아래쪽 장미는 중앙의 장미보다 더 연한 색으로 조심스럽게 마무리한다.

마무리하기

18 색이나 모양이 너무 눈에 띄는 부분은 물을 머금은 붓으로 연하게 만든다. 전체를 다듬어 마무리한다.

정원의 식물 그 밖의 작품

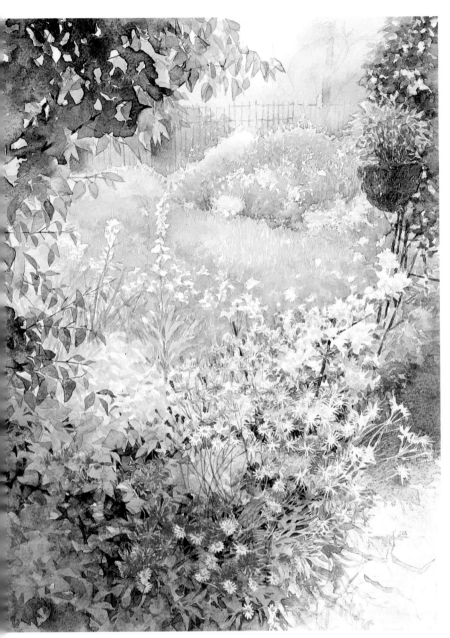

봄의 정원

여러 종류의 작은 꽃들이 정원 곳곳에 심어져
있었습니다. 근경의 어두운 부분과, 중경에서
원경에 걸쳐 빛이 비치는 부분의 경계가 이
그림의 하이라이트입니다.

델피늄이 핀 길

원경의 흐릿한 숲과 근경의 강렬한 꽃들이
대비감을 이루고 있습니다.

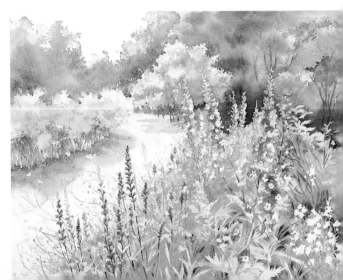

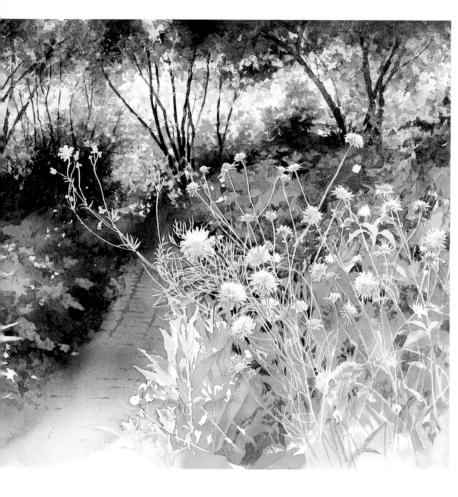

북쪽의 정원

강한 햇빛 때문에 생긴 어두운 그림자 덕
분에 꽃들이 돋보이고 있습니다. 앞에 있는
꽃의 가느다란 줄기나 잎은 G펜으로 마스
킹액을 섬세하게 칠했습니다.

작은 다리

시냇물 양쪽 기슭에는 다양한 식물
이 자생하고 있었습니다. 각각의 형
태적 특징을 제대로 파악하여 색은
서로 섞여 번지도록 만들었습니다.

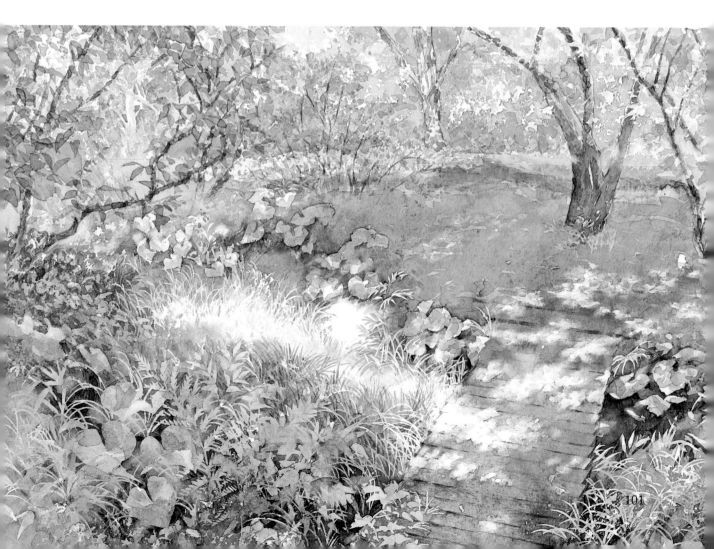

들판의 식물 국화가 핀 들판

초반에 초원의 명암을 바림해서 아름다운 그러데이션을 만듭니다.
발색이 좋은 파란색으로 바탕칠을 해서 상쾌한 녹색의 명암을 완성합니다.

▶ 밑그림 126쪽

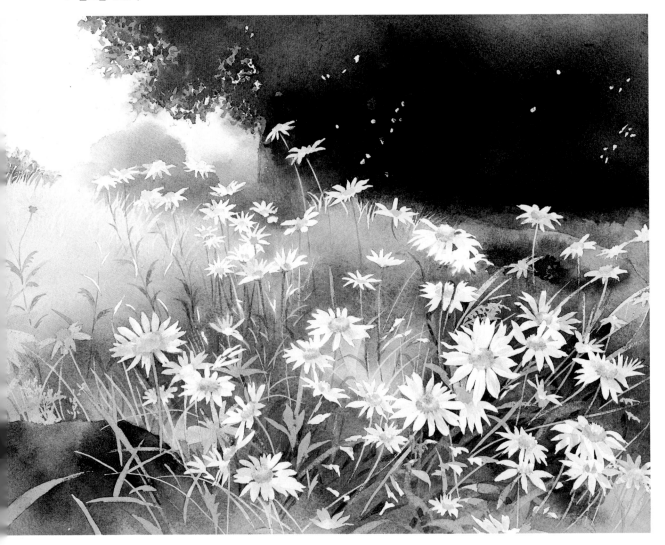

들판, 숲 등	꽃
코발트 블루	트랜스페어런트 옐로
A [트랜스페어런트 옐로 / 퍼머넌트 샙 그린]	윈저 블루
B [퍼머넌트 샙 그린 / 울트라마린 / 알리자린 크림슨]	오페라 로즈
트랜스페어런트 옐로	D [트랜스페어런트 옐로 / 후커스 그린]
C [울트라마린 / 후커스 그린]	후커스 그린
퍼머넌트 샙 그린	퍼머넌트 샙 그린
후커스 그린	
비리디안	
코발트 블루	

* 그리기 전에 필요한 물감을 작은 접시와 팔레트에 준비해서 물을 많이 더해 풀어두면 원활합니다. 혼색도 미리 섞어 준비해두면 좋아요(17쪽 참고).

102

채색 전 준비하기

1 밑그림을 준비한다. 국화꽃에 마스킹액을 칠한다.

POINT 꽃잎의 끝은 빛나고 있는 것이 많다. 조잡해지지 않도록 마스킹작업을 신중히 해야한다.

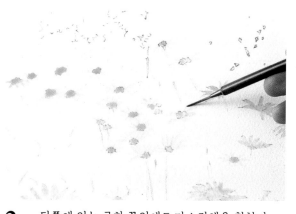

2 뒤쪽에 있는 국화 꽃잎에도 마스킹액을 칠한다.

POINT 밑그림에는 그리지 않기 때문에 붓의 터치감을 살려 그린다. 붓끝이 가늘게 모인 붓이 그리기 쉽다.

들판 칠하기

3 마스킹액이 마르면 빽붓으로 들판 부분에 물을 칠한다. 지평선보다 약간 더 올라오게 칠한다.

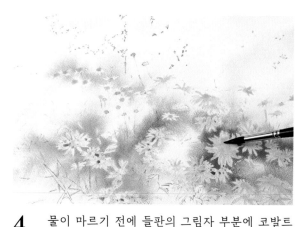

4 물이 마르기 전에 들판의 그림자 부분에 코발트 블루를 칠한다.

POINT 처음에 가장 예쁘게 바림할 수 있으므로 듬뿍 색을 더한다. 팔레트에서 직접 색을 더해도 좋다.

5 4번의 칠이 잘 마르면, 분무기로 물을 뿌린다. 밝은 부분에 혼색 **A** 를 더해 칠하고 종이를 기울여서 색 번짐을 조절한다.

숲 칠하기

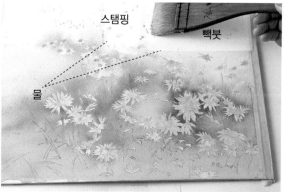

6 왼쪽 잎 부분은 구긴 랩에 물을 묻혀 스탬핑 한다. 숲 부분은 빽붓으로 물을 칠한다.

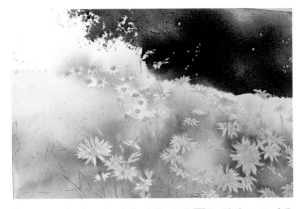

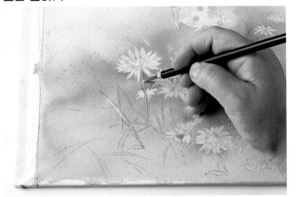

7 물이 마르기 전에 진한 혼색 **B**를 칠하고 종이를 기울여 번짐을 조절한다.

POINT 나무 부분은 형태가 망가지지 않도록 화면 오른쪽 위쪽을 연하게 바림한다.

들판 칠하기

8 전체 칠이 다 마르면 풀과 줄기에 마스킹액을 칠한다.

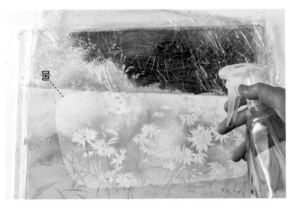

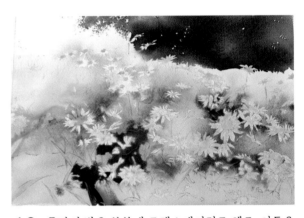

9 들판 위를 랩으로 덮어 보호한다. 들판에 분무기로 물을 뿌린다. 불필요한 물기는 종이 가장자리에서 휴지로 빨아들여 제거한다.

POINT 분무기로 뿌린 물이 마르기 전에 12번까지 빠르게 채색을 진행한다.

10 들판의 밝은 부분에 트랜스페어런트 옐로, 어두운 부분에 혼색 **C**나 퍼머넌트 샙 그린을 칠한다.

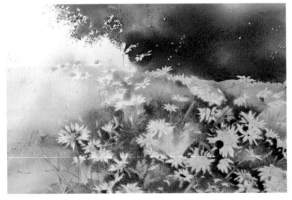

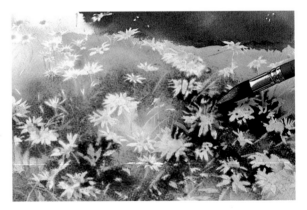

11 더욱 어두운 부분에 후커스 그린, 비리디안을 칠한다. 들판의 윗부분에 코발트 블루를 칠한다.

12 중심에 있는 꽃의 그늘 부분에 혼색 **C**를 진하게 칠한다.

POINT 주변이 어두워져 꽃이 돋보이게 된다.

104

원경의 숲 칠하기

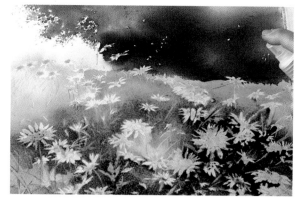

13 숲에 작은 분무기로 물을 뿌린다.

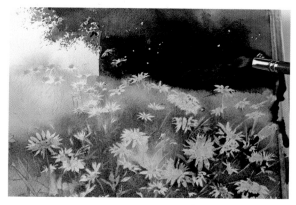

14 후커스 그린, 진한 혼색 **C**를 칠한다.

POINT 어두운 부분도 색감을 살린다.

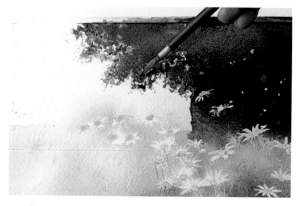

15 14번과 같은 색을 왼쪽의 나뭇잎 위에 덧칠한다.

POINT 군데군데 삐져나가게 칠해서 빛이 비쳐 밝은 잎을 표현한다.

들판 칠하기

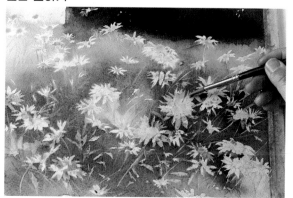

16 마스킹액으로 풀과 꽃잎을 그려 넣는다.

POINT 중심 부분의 풀을 더 그리기 위해 다시 마스킹을 한다. 눈에 띄는 꽃 주변은 특히 꼼꼼하게 마스킹을 해준다.

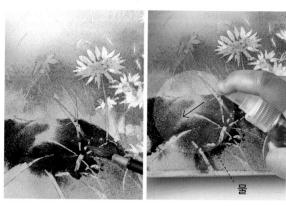

17 왼쪽 아래 바위에 물을 칠한다. 혼색 **B**(알리자린 크림슨 많이)와 코발트 블루를 칠한다. 작은 분무기로 종이 가장자리를 향해 물을 뿌린다.

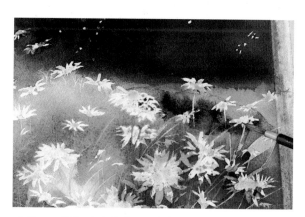

18 오른쪽 위의 바위도 17번과 동일한 방법으로 칠한다.

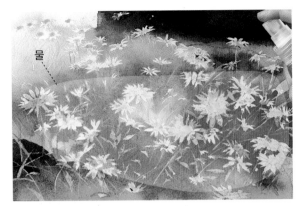

19 국화 꽃밭에 작은 분무기로 물을 뿌린다.

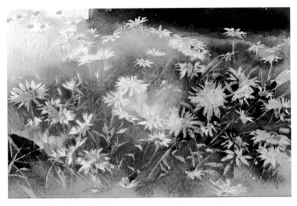

20 혼색 **C**와 비리디안을 국화 꽃밭에 칠한다.

POINT 더 색을 입히면 16번에서 마스킹한 부분의 풀이 나타나서 꽃밭이 복잡하게 표현된다.

근경의 꽃 칠하기

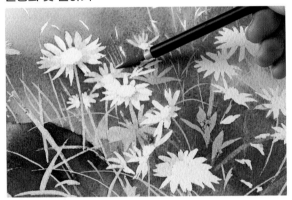

21 전체 칠이 다 마르면, 손가락으로 살살 문질러 마스킹을 벗겨낸다. 아주 연한 트랜스페어런트 옐로, 윈저 블루, 오페라 로즈의 3색으로 꽃잎을 덧칠한다.

22 화심은 트랜스페어런트 옐로나 혼색 **D**, 연한 오페라 로즈로 그린다. 어두운 부분에 후커스 그린을 덧칠한다.

POINT 화심은 눈에 띄기 때문에 섬세하게 표현한다.

마무리하기

23 줄기 모양으로 마스킹 테이프를 자르고 틈을 벌려 붙인다. 물에 적신 스펀지로 문지른 다음, 휴지로 색을 닦아낸다. 배경이 어두운 꽃 부분도 같은 방법으로 묘사한다.

24 23번에서 만든 여백에 퍼머넌트 샙 그린을 칠해 줄기를 만든다. 23번과 같은 방법으로 줄기 몇 개를 칠한다. 전체를 다듬어 마무리한다.

들판의 식물

루피너스가 핀 언덕

초반에 초원의 명암을 바림해서 아름다운 그러데이션을 만듭니다. 발색이 좋은 파란색으로 바탕칠을 해서 상쾌한 녹색의 명암을 완성합니다.

▶ 밑그림 126쪽

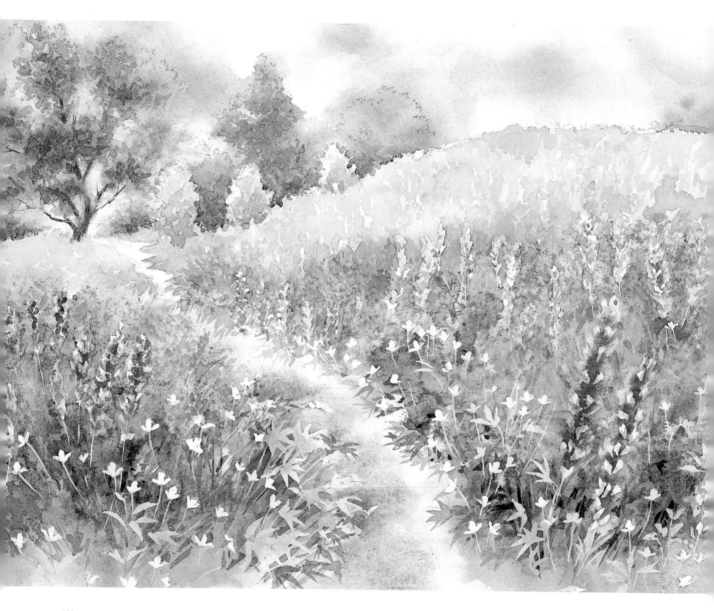

하늘

 A
프탈로 튀르쿠아즈
퍼머넌트 로즈

원경의 나무, 초원, 언덕 등

B
이미다졸론 레몬
프탈로 튀르쿠아즈
페릴렌 그린
퍼머넌트 로즈
퍼머넌트 샙 그린
비리디안
트랜스페어런트 옐로
프탈로 튀르쿠아즈

꽃

 C
오페라 로즈
프렌치 울트라마린

D
세룰리안 블루
프렌치 울트라마린
오페라 로즈
프렌치 울트라마린
이미다졸론 레몬

꽃 주위의 초원

 E
퍼머넌트 샙 그린
트랜스페어런트 옐로

길

 F
프렌치 울트라마린
오페라 로즈
트랜스페어런트 옐로

* 그리기 전에 필요한 물감을 작은 접시와 팔레트에 준비해서 물을 많이 더해 풀어두면 원활합니다. 혼색도 미리 섞어 준비해두면 좋아요(17쪽 참고).

채색 전 준비하기

1 밑그림을 준비한다. 언덕의 풀이나 루피너스에 마스킹액을 칠한다.

하늘, 원경의 나무 칠하기

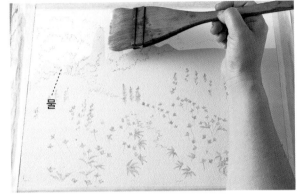

2 마스킹액이 다 마르면, 빽붓으로 하늘과 원경의 나무에 물을 칠한다.

POINT 물이 마르기 전에 6번까지 빠르게 채색을 진행한다.

3 구름 부분을 남겨두고 혼색 **A**를 칠한다.

POINT 구름 부분에 색이 번져 들어가면 휴지로 빨아들여 제거한다.

4 원경의 나무에 연한 혼색 **B**를 칠한다.

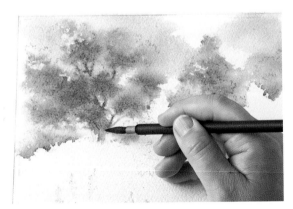

5 원경의 나무에 진한 혼색 **B**와 페릴렌 그린을 칠한다.

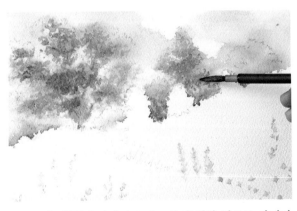

6 혼색 **B**에 퍼머넌트 로즈를 혼색한 것으로 가지나 줄기를 그린다.

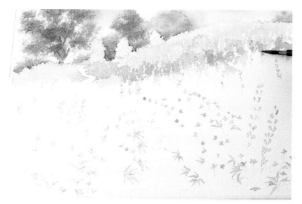

7 혼색 **B**의 진하기를 달리하면서 풀을 그리듯이 붓을 움직여서 원경의 언덕 윗부분을 모두 칠한다.

중경의 언덕, 근경의 꽃 칠하기

8 남은 언덕 전체에, 빽붓으로 물을 칠한다.

POINT 물이 마르기 전에 10번까지 빠르게 채색을 진행한다.

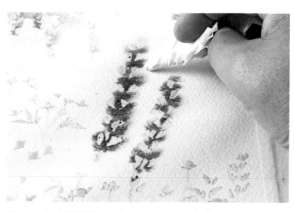

9 혼색 **C**, **D**, 오페라 로즈로 루피너스를 칠한다. 루피너스 주변의 물을 가늘게 만 휴지로 빨아들여 제거한다.

POINT 나중에 루피너스 주변에 녹색을 칠할 때, 색이 섞여 갈색이 되는 것을 방지하기 위한 작업이다.

10 8번에서 물로 칠한 범위의 풀 부분에 혼색 **E**를 칠한다. 가운데의 길은 채색하지 않고 남겨둔다.

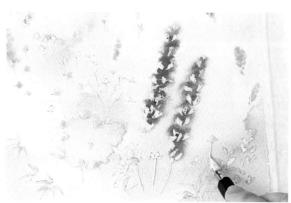

11 전체 칠이 다 마르면, 가는 줄기와 풀에 마스킹액을 칠한다.

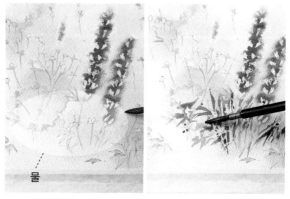

12 11번에 마스킹한 부분 위에 풀 그림자를 생각하면서 고르지 않은 모양으로 물을 칠한다. 그 위에 진한 혼색 **E**를 더해 수풀을 표현한다.

13 구긴 랩에 혼색 **E**를 묻혀서 12번에서 그린 풀의 범위에 스탬핑 한다.

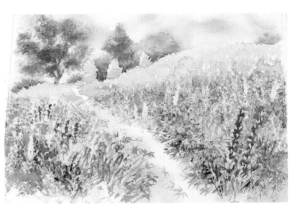

14 언덕 전부를 12~13번과 같은 방법으로 채색한다.

POINT 근경은 묘사를 많이 한다.

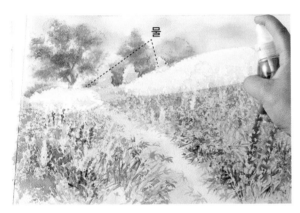

15 원경의 언덕에 작은 분무기로 물을 뿌린다.

POINT 물이 마르기 전에 18번까지 빠르게 채색을 진행한다.

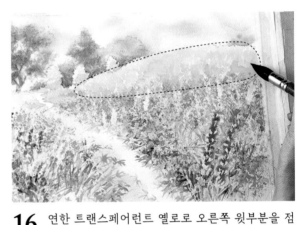

16 연한 트랜스페어런트 옐로로 오른쪽 윗부분을 점을 찍듯이 칠한다.

POINT 20번까지 루피너스의 꽃을 칠하지 않도록 주의한다.

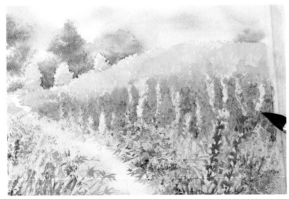

17 연한 프탈로 튀르쿠아즈로 오른쪽 아랫부분을 점을 찍듯이 칠한다.

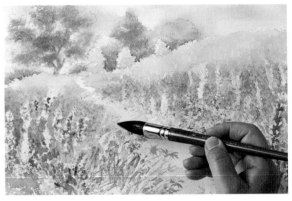

18 왼쪽 원경의 언덕도 아래의 그늘 부분을 연한 프탈로 튀르쿠아즈로 점을 찍듯이 칠한다.

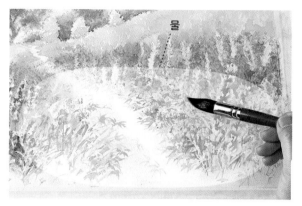

19 근경의 언덕에 작은 분무기로 물을 뿌리고 비리디안을 칠한다.

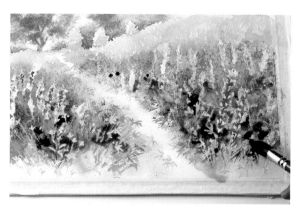

20 퍼머넌트 샙 그린, 페릴렌 그린을 어두운 부분에 칠한다.

근경의 꽃 칠하기

21 전체 칠이 다 마르면, 손가락으로 살살 문질러서 마스킹을 떼어낸다. 오른쪽의 루피너스 2송이에 물을 칠하고 오페라 로즈, 프렌치 울트라마린을 칠한다.

22 오른쪽 근경의 풀에 혼색 **B**를 칠한다.

23 이미다졸론 레몬으로 노란 꽃을 칠한다.

마무리하기

24 길에 물을 칠한다. 오른쪽은 빛이 비치고 있으므로 왼쪽만 칠한다. 혼색 **F**로 풀의 어두운 부분을 칠해서 바림한다. 22, 23번과 같이 군데군데 풀과 꽃을 칠하고 전체를 다듬어 마무리한다.

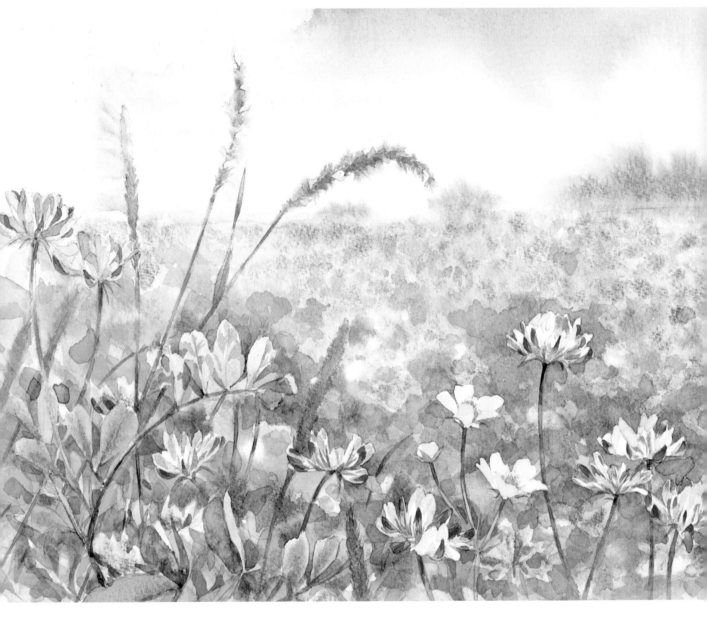

벚꽃 동산

야외에서 스케치한 그림. 벚꽃이나 유채꽃
은 흰색을 쓰지 않고 면상필로 세밀하게 칠
했습니다. 나중에 아주 연하게 색을 칠하고
투명한 느낌을 주었습니다.

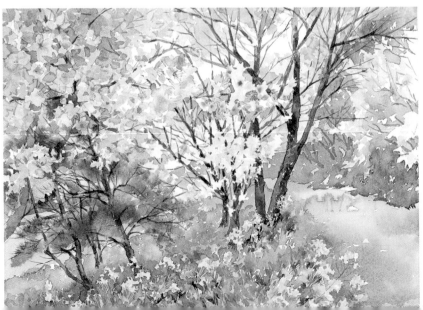

112

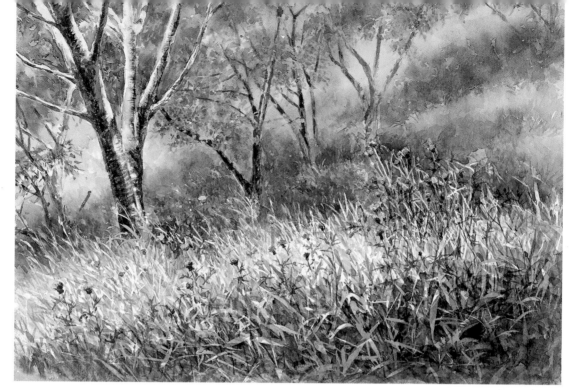

엉겅퀴가 있는 들판
나무줄기와 초원의 그림자를 제대로 넣어 빛을 표현했습니다.
원경의 초원은 부드럽게 바림했습니다.

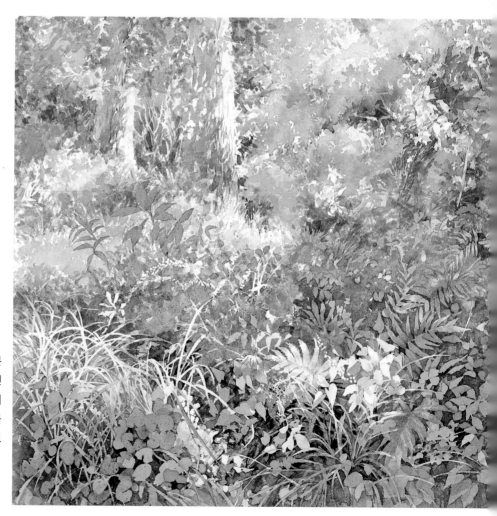

연꽃 밭
꽃의 높이만큼 낮은 시점에
서 바라본 풍경. 멀리 있는
꽃들은 분홍색이 녹아드는
듯한 느낌입니다.

풀 그림자
중심의 풀숲은 어두운 부분
에 보색인 보라색을 칠해 선
명하게 나타냈습니다. 그 외
의 부분은 명암의 대비감을
약하게 표현하여 평면적으로
그렸습니다.

밑그림 도안

이 책에서 그리는 방법을 소개하고 있는 작품의 밑그림입니다. 이 도안을 참고해 밑그림을 그리거나(20쪽), 전사(18쪽)하여 활용해보세요.

전사할 경우에는 빨간 가이드 선에 맞춰 확대 복사를 한 후에 사용하세요. 실제 확대 비율은 각 작품에 기재하고 있습니다. 원본 사이즈나 원하는 사이즈로 변경해 사용하면 됩니다.

근경 **나무**

빛을 받아 반짝이는 나뭇잎 ▶ 24쪽

마스킹을 하는 부분

원본은 약 130% 확대

근경 **풀**

무성하게 우거진 들풀 ▶ 28쪽

마스킹을 하는 부분

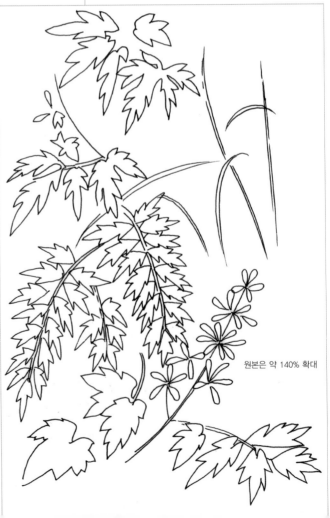

원본은 약 140% 확대

114

마스킹을 하는 부분

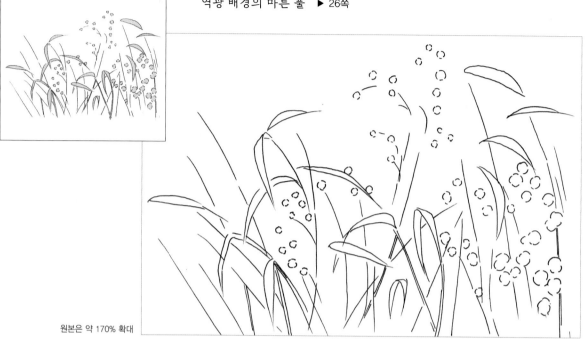

근경 **풀**

역광 배경의 마른 풀 ▶ 26쪽

원본은 약 170% 확대

근경 **꽃**

코스모스 ▶ 30쪽

마스킹을 하는 부분

그림을 다듬어가며 완성해나가기 때문에 이 책에 있는 완성작은 반드시 밑그림대로 그린 것은 아닙니다.
밑그림 없이 그려나가는 작품도 있습니다. 그런 작품은 밑그림이 실려 있지 않으니 양해해 주시기 바랍니다.

원본은 약 160% 확대

근경 꽃

작은 꽃과 국화 ▶ 32쪽

마스킹을 하는 부분

원본은 약 150% 확대

근경 나무

초여름의 나무 ▶ 40쪽

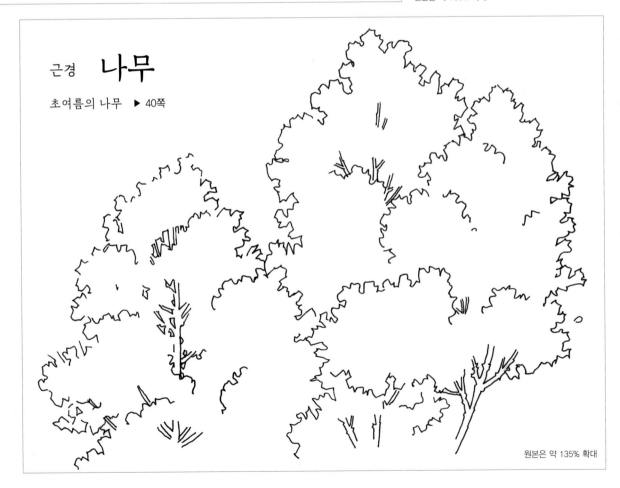

원본은 약 135% 확대

중경 **풀**

초가을의 풀숲 ▶ 42쪽

마스킹을 하는 부분

원본은 약 160% 확대

원본은 약 130% 확대

중경 **꽃**

덤불 장미 ▶ 44쪽

그림을 다듬어가며 완성해나가기 때문에 이 책에 있는 완성작은 반드시 밑그림대로 그린 것은 아닙니다.
밑그림 없이 그려나가는 작품도 있습니다. 그런 작품은 밑그림이 실려 있지 않으니 양해해 주시기 바랍니다.

원본은 약 135% 확대

원경 **꽃**

키가 큰 꽃 ▶ 60쪽

원본은 약 110% 확대

원본은 약 150% 확대

그림을 다듬어가며 완성해나가기 때문에 이 책에 있는 완성작은 반드시 밑그림대로 그린 것은 아닙니다.
밑그림 없이 그려나가는 작품도 있습니다. 그런 작품은 밑그림이 실려 있지 않으니 양해해 주시기 바랍니다.

그림을 다듬어가며 완성해나가기 때문에 이 책에 있는 완성작은 반드시 밑그림대로 그린 것은 아닙니다.
밑그림 없이 그려나가는 작품도 있습니다. 그런 작품은 밑그림이 실려 있지 않으니 양해해 주시기 바랍니다.

원본은 약 150% 확대

나무 그림자가 비치는 연못

▶ 82쪽

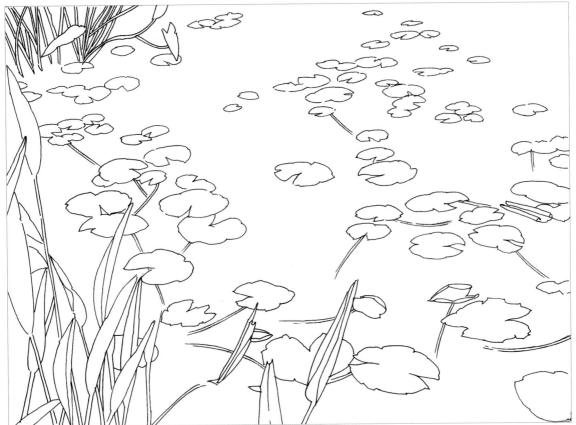

원본은 약 210% 확대

마스킹을 하는 부분

원본은 약 175% 확대

그림을 다듬어가며 완성해나가기 때문에 이 책에 있는 완성작은 반드시 밑그림대로 그린 것은 아닙니다.
밑그림 없이 그려나가는 작품도 있습니다. 그런 작품은 밑그림이 실려 있지 않으니 양해해 주시기 바랍니다.

꽃의 문 ▶ 92쪽

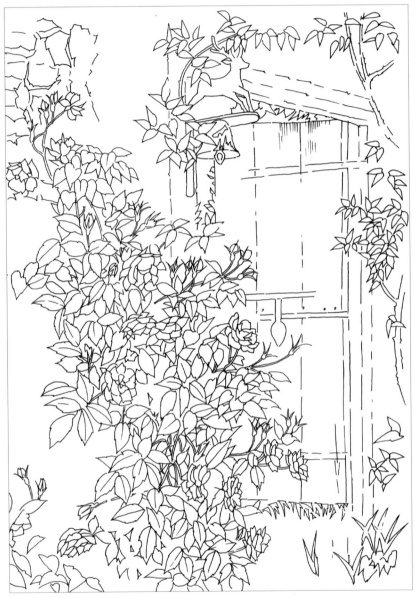

원본은 약 210% 확대

마스킹을 하는 부분

작은 정원 ▶ 96쪽

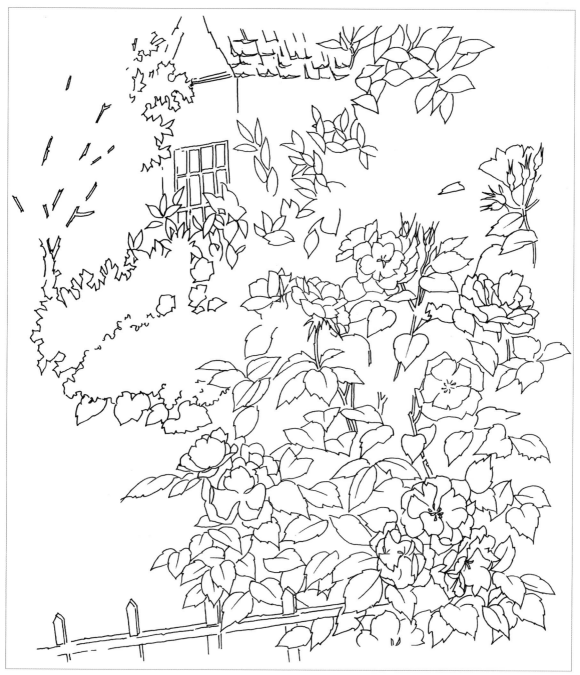

원본은 약 160% 확대

그림을 다듬어가며 완성해나가기 때문에 이 책에 있는 완성작은 반드시 밑그림대로 그린 것은 아닙니다.
밑그림 없이 그려나가는 작품도 있습니다. 그런 작품은 밑그림이 실려 있지 않으니 양해해 주시기 바랍니다.

국화가 핀 들판　▶ 102쪽

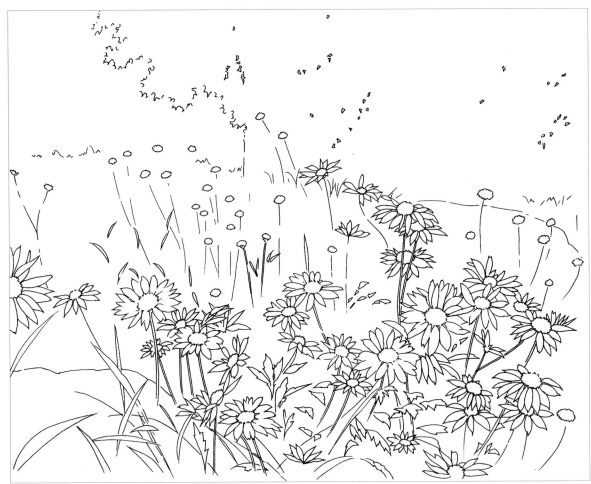

원본은 약 220% 확대

마스킹을 하는 부분

루피너스가 핀 언덕 ▶ 107쪽

원본은 약 210% 확대

마스킹을 하는 부분

그림을 다듬어가며 완성해나가기 때문에 이 책에 있는 완성작은 반드시 밑그림대로 그린 것은 아닙니다.
밑그림 없이 그려나가는 작품도 있습니다. 그런 작품은 밑그림이 실려 있지 않으니 양해해 주시기 바랍니다.

식물이 있는
풍경 수채화 수업

호시노 유우 (星野木綿)

초판 1쇄 발행 2020년 05월 15일
2쇄 발행 2022년 09월 01일

지은이 호시노 유우
옮긴이 이유민
발행인 백명하
발행처 도서출판 이종
출판등록 제 313-1991-16호
주소 서울시 마포구 월드컵북로1길 50 3층
전화 02-701-1353
팩스 02-701-1354

편집 권은주
경영지원 김은경
디자인 오수연 안영신
마케팅 백인하 신상섭 임주현

ISBN 978-89-7929-305-0 (13650)

1969년 후쿠오카 현 태생. 1995년 도쿄 예술 대학 대학원 미술 연구과 공예 전공 수료. 대학에서 염직을 배우고, 교토 우선(友禅) 공방 입사. 2006년부터 매년 기타큐슈에서 개인전 개최. 현재 야와타에서 수채화교실 주최. 신주쿠, 오사카, 나고야, 오이타 등에서 정기 워크숍 개최. 저서 『가장 친절한 꽃들의 수채 레슨(いちばんていねいな、花々の水彩レッスン)』, 일본투명수채회(JWS) 회원.
공방 그래스버드
http://www.muse.dti.ne.jp/grassbird/

"ICHIBAN TEINEINA, SHOKUBUTSU NO ARU FUKEI NO SUISAI LESSON" by Yu Hoshino

Copyright © Yu Hoshino 2019

All rights reserved.

First publilshed in Japan by NIHONBUNGEISHA Co., Ltd., Tokyo

This Korean edition published by arrangement with NIHONBUNGEISHA Co., Ltd., Tokyo

in care of Tuttle-Mori Agency, Inc., Tokyo through Eric Yang Agency, Seoul.

* 책값은 뒤표지에 표기되어 있습니다.
* 도서출판 이종은 작가님들의 참신한 원고를 기다리고 있습니다.
* 이 도서는 친환경 식물성 콩기름 잉크로 인쇄하였습니다.

미술을 읽다, 도서출판 이종
WEB www.ejong.co.kr
BLOG blog.naver.com/ejongcokr
INSTAGRAM instagram.com/artejong